集郵欣賞名畫

Art Masterpieces
in the Stamps Collection

林良明／著

藝術家出版社

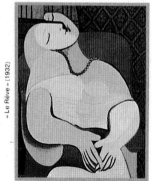

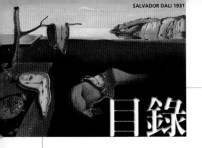

目錄

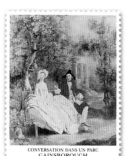

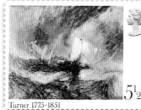

Turner 1775-1851

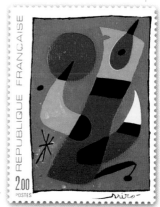

優游方寸一雅士——集郵家林良明

　　林良明先生是我台大的學長，不過，我們卻因集郵而結識。十多年前，我擔任郵政博物館館長，林學長常到博物館，或參觀郵展，或參加郵展，也常參與郵友們的聚會談郵，不但對郵品涉獵甚廣，對集郵活動也相當投入。所以，我心目中的林良明是個優游於方寸世界中的雅士，真正的集郵人。

　　林學長不但將法律專長貢獻於金融界，也將習法人的特質——細心、執著，運用在收集郵票上。閒聊時，曾提及自大學時代集郵迄今四十年，每月固定以收入十分之一的預算購買郵品，且經常挑燈夜戰整理郵集，縱使因而惹得太座又氣又心疼也無怨無悔。學長對集郵用情之深，可見一斑。

　　有些集郵者以擁有郵票為滿足，我常戲稱這些人是「積郵家」。但是，林學長絕對是貨真價實的「集郵家」，除了經常參加郵展且屢獲大獎外，因為他對自己收藏的郵品瞭若指掌，還經常撰文與郵友分享這些郵品背後精采的故事。郵政總局發行的刊物——《今日郵政》，經常有他的大作，而我則是他廣大讀者群中的一個，拜讀之後，每覺得獲益良多。除了《今日郵政》外，林良明學長的郵文也經常刊登於《聯合報》、《大明報》、《講義》及《合作金庫月刊》上，是目前郵壇上少見質量俱豐的郵文作者。

　　林學長蒐集郵品以中外文學、童話、西洋音樂、西洋繪畫為主，其中尤以「西洋繪畫」最教人驚豔。數千枚幾乎網羅各國所發行以「名畫」為題材的郵票，在他的整理安排下，井然有序，娓娓訴說著自十四世紀以來西洋美術的發展史，欣賞郵票的同時，我們也認識了文藝復興時期、巴洛克時期、洛可可時期及近代乃至現代，數百年來，西洋繪畫風格上的流轉、畫壇上的巨匠及令人讚嘆的曠世畫作。林學長將集郵的益處——怡情、益智、會友，發揮得淋漓盡致！就「會友」而言，他不但藉著郵票、郵文和今人分享集郵的樂趣；也在整理郵品時神交古人，與郵票上的畫壇大師共饗藝術的美宴。無怪乎，學長樂此而不疲！

　　欣聞「藝術家」出版社將以林良明學長所著之《集郵欣賞名畫》出版專書，真是慧眼獨具！除了向大家極力推薦這本兼具集郵與美術的好書外，也特別要藉這個機會謝謝我的集郵學長為集郵界所付出的心力！

鄭文政

交通部郵政總局總局長

4

西洋繪畫郵票的收集方法與特色

林良明

前言

　　科學與文明帶來時代的變遷與更迭，繪畫風貌也與時俱增，派別林立，名家輩出，他們的作品傳達著對人生深一層的體驗與熱愛，而名畫展現於一枚枚郵票上，更可以說是一個國家藝術水準的縮影，名畫的淋漓盡致盡凝其間，對於一位名畫郵票的收集者而言，名畫郵票的收集同時也滿足了收藏名畫的嗜好與興趣。

收集方法

　　西洋畫家在世界各國為數甚多，而其作品被採用於郵票上作主圖的更是不勝枚舉，大約有二萬枚。集郵者若欲集全曾發行之所有繪畫郵票，其數量之大，再加上畫家之資料及作品名稱之難尋，成為名畫郵票收集上之困難。因而，在此我所指的西洋繪畫郵票是以在世界畫壇上被公認，在美術書籍或雜誌報導上常見的畫家為主，從文藝復興時期至二十世紀選出一百多位畫家，致力於這些畫家作品郵票的收集，並力求其完整性。

　　世界上名畫郵票之發行，可依其目的分為純紀念性發行與經濟性發行。在地域上，世界經濟強國，西歐民主國家，如西德、法國、奧地利等，每次發行大都是一枚，並以本國之代表性畫家作品郵票為主，紀念價值較高。至於非洲國家，如蒲隆地、馬利、多哥、盧安達等，及南太平洋上的小島，如科克島、埃圖塔基（Aitutaki）、賓林（Penrhyn）、紐埃島（Niue）以及中美洲西印度群島的小島，如格瑞納達、聖文森島、多明尼加等，在聖誕節、復活節，或遇有世界聞名畫家的誕辰或冥誕時，會發行宗教名畫及他們的成名作品郵票，常常是一套數枚，另有小全張，有時分幾次發行，數量很多。如一九八七年的夏卡爾誕生一百週年、一九九〇年的梵谷逝世一百週年，這些小島發行其紀念郵票，其數量包含小全張都達到二百枚左右。這類郵票之發行以賺取外匯為前提，本人認為紀念價值上較欠缺，應屬經濟性發行郵票。

　　有關首日封（First Day Cover）與原圖卡（Maximum）的收集，近年來郵票的發行數極多，故我個人原則上是一位畫家收集一個首日封與一個原圖卡即可，而以畫家本國發行者為上選。如法國洛可可時期畫家布欣，法國曾於一九七〇年發行其〈狩獵回來的黛安娜〉郵票、首日封及原圖卡，在收集上，自然比其他國家所發行者更具有紀念價值。

世界早期名畫郵票之介紹

　　名畫郵票之問世，可追溯到九十年前，當時歐洲國家於發行郵票時，曾以其本國畫家之作品為題材，但是次數與數量甚少，而真正有計畫、有規律的發行還是近五十年來的事。現在介紹一些歐洲各國早期所發行的主要名畫郵票如下：

　　（一）比利時於一九一〇年發行凡・戴克（Van Dyck）的名畫郵票〈聖馬丁與窮

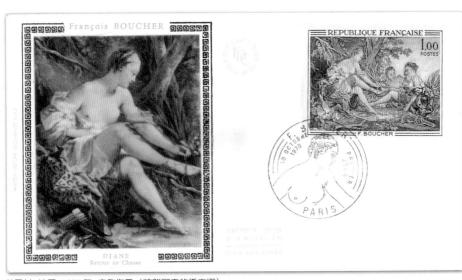

首日封　法國　1970 年　布欣作品〈狩獵回來的黛安娜〉

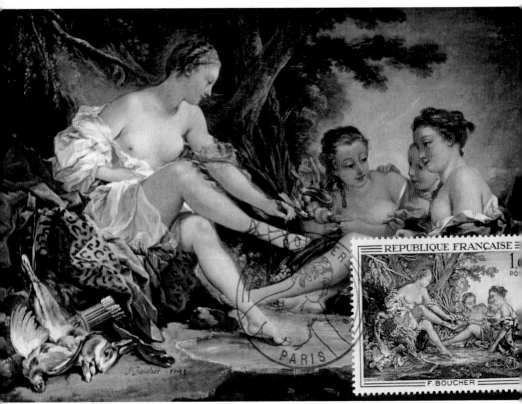

原圖卡

比利時　凡·戴克—聖馬丁與窮人　1910　比利時　魯本斯—妻與子　1939

人〉，是歐洲最早發行的西洋名畫郵票，以及一九三九年發行魯本斯（Rubens）的八枚名畫郵票，如作品〈妻與子〉。

（二）荷蘭於一九三○年及一九四一年分別發行林布蘭特（Rembrandt）之名畫郵票，如作品〈林布蘭特與阿姆斯特丹的布商們〉與〈愛子泰塔斯〉。又於一九三七年發行哈爾斯（Hals）的名畫郵票，如作品〈帶笑的孩子〉。

（三）西班牙於一九三○年發行哥雅（Goya）之名畫郵票、普通票十八枚，如作品〈裸體的瑪哈〉及航空票十四枚，如作品〈飛翔的幻想〉。

（四）義大利於一九三二年發行達文西之名畫航空郵票七枚，如作品〈達文西自畫像〉及〈垂直飛機設計圖〉。

各國名畫郵票之發行特色

（一）法國：自一九六一年開始發行名畫郵票，每年四枚左右，到二千年的四十年間一共有一六五枚，特色是票幅特大，雕刻精印。如一九六一年首次發行之野獸派畫家馬諦斯（Matisse）作品〈藍色的裸婦〉。

（二）西班牙：自一九五八年至一九七

九年的二十二年間，每年發行一套自己本國畫家，如哥雅、維拉斯蓋茲、葛利哥、畢卡索等其畫作的郵票，其特色是每一年介紹一位畫家，且全套郵票中有一枚為該畫家之自畫像。在一九七○年以前是單色印刷，如一九五九年發行維拉斯蓋茲（Velázquez）之作品〈酒神的勝利〉，其後走進彩色印刷時代，如一九七八年發行的畢卡索作品〈科學與慈善〉。

荷蘭　林布蘭特—林布蘭特與阿姆斯特丹的布商們　1930　荷蘭　林布蘭特—愛子泰塔斯　1930

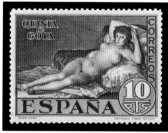

西班牙　哥雅—裸體的瑪哈　1930

西班牙　哥雅—飛翔的幻想　1930

荷蘭　哈爾斯—帶笑的孩子　1937

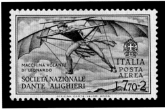

義大利　達文西—達文西自畫像　1932　　義大利　達文西—垂直飛機設計圖　1932　　西班牙　維拉斯蓋茲—酒神的勝利　1959

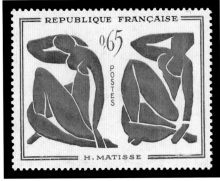

法國　馬諦斯—藍色的裸婦　1961

發行其館藏的荷蘭畫家作品郵票。東德自一九五五年至一九七七年前後六次發行其收藏的歐洲各國名畫郵票，如一九五七年發行的林布蘭特作品〈拿紅花的莎斯吉雅〉，一九五九年發行哈爾斯作品〈黑衣的年輕人〉。此外，俄國於一九七〇年起至一九八六年，依次發行艾米塔吉（Hermitage）博物館館藏歐洲各國之名畫郵票，共有十八次之多，

（三）奧地利：自一九七五年每年發行一枚名畫郵票，其特色是以現代畫家作品為主，稱為「奧地利現代美術郵票」，如一九七五年首次發行現代畫家亨特·華沙（Hundert Wasser）的作品〈螺絲樹〉。

（四）加拿大與丹麥：兩個國家都自一九八八年以後每年發行自己國家的現代畫家的作品。

（五）東歐國家：東歐各國之美術館收藏許多世界性之畫家，如達文西、拉斐爾、林布蘭特、雷諾瓦等之名作，其名畫郵票之發行也多取材於該國之美術博物館中，例如，匈牙利於一九六九年發行布達佩斯美術館收藏之法國畫家作品，如高更（Gauguin）之作品〈黑豬〉，一九七〇年

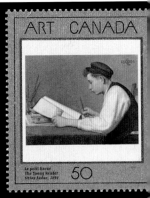

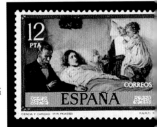

奧地利
亨特·華沙
—螺絲樹
1975（上圖）

加拿大
1988（右上圖）

西班牙
畢卡索—科學與慈善　1978
（右下圖）

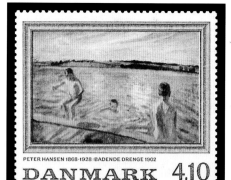

丹麥　1988

如一九七七年爲紀念魯本斯誕生四百週年，發行該博物館收藏之魯本斯郵票，如〈地與水的結合〉是其中帶有附籤（Tab）的郵票。

　　總之，名畫郵票收集完整，不僅可令人玩味與品評其間，更有如置身於一座美術博物館中。

　　本書將名畫郵票自文藝復興到現代分爲五大時期，一、文藝復興時期（十四～十六世紀）。二、巴洛克時期（十七世紀）。三、

洛可可時期（十八世紀）。四、近代（十九世紀）。五、現代（二十世紀）。依據各時期之派別及主要畫家之作品加以分類編排。由於我收集的西洋名畫郵票約有一萬枚，十分充實，在有限的頁數中，只能精挑細選比較具有代表性的郵票，以供喜愛蒐集名畫郵票的朋友欣賞與參考。

　　發行本書承蒙郵政總局鄭局長文政序文，讓本書增加無上光彩，在此向他致謝。

◆內文圖說順序
每張郵票說明依序爲
郵票國別→畫作名稱→發行年份

東德　哈爾斯－黑衣的年輕人　1957　　東德　林布蘭特－拿紅花的莎絲吉雅　1957

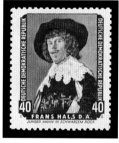 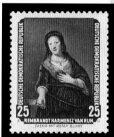

匈牙利　高更－黑豬　1969　　俄國　魯本斯－地與水的結合　1977

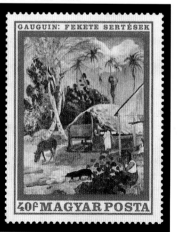 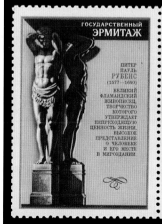 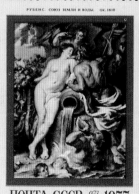

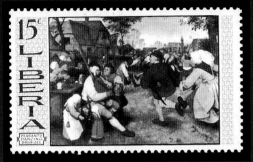

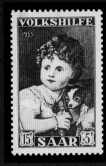

賴比瑞亞　布魯格爾
—農村舞會　1969
（左圖）

薩爾　提香—羅拔・
史都洛茲的女孩
1953
（右圖）

文藝復興時期的繪畫郵票
（14～16世紀）

　　文藝復興時代的藝術產生於十四世紀間，並在十六世紀間達到頂峰。它始於義大利而擴展到全歐洲，內容不但包括了藝術，還包含歷史、文化等之一種精神思潮的新生活運動。

　　在法文中，「文藝復興」（Renaissance）這個字有再生的意思。係指希臘、羅馬的古文化與精神重現於中世紀，復興了人性。在中世紀，不論是宗教、道德、藝術都是保守的、嚴格的、枯燥的。可是到了十四世紀以後，就頓然開朗，呈現一片新生的朝氣。文藝復興時代中的繪畫，構圖富於變化，色彩又極為鮮明，線條也變得自由奔放，極受到平民的歡迎。其繪畫的派別與盛行的地區，舉其大者有如下：

1．義大利的佛羅倫斯派與威尼斯兩派：其中著名的畫家佛羅倫斯派有波蒂切利、達文西、米開朗基羅、拉斐爾等人。威尼斯派有提香、丁托列托等人。

2．法蘭德斯（現在的荷蘭、比利時地區）：著名的畫家有凡・艾克、魏登、布魯格爾等。

3．德國：著名的畫家有杜勒、克拉納哈等人。

德國　達文西—
蒙娜麗莎　1952

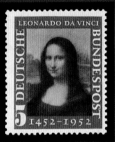

安地瓜　波蒂
切利—維納斯
的誕生　1980

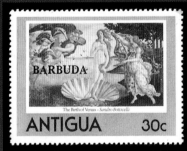

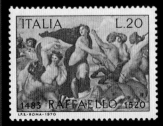

義大利　拉斐爾—海神嘉洛提雅　1970

喬托 Giotto di Bondone
1266-1337

生於義大利佛羅倫斯近郊，為揭開文藝復興序幕之畫家，通常認為他是吉馬布耶的學生。他運用陰影法表現空間與立體感，使人像更富於人情味，建立了佛羅倫斯派的基礎。

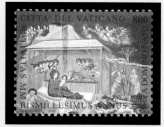

梵諦岡　基督誕生　2000

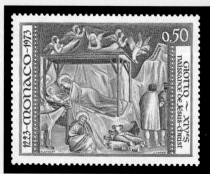

摩納哥　基督誕生　1973

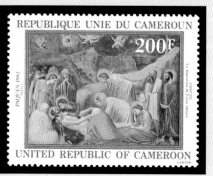

喀麥隆　從十字架卸下　1982

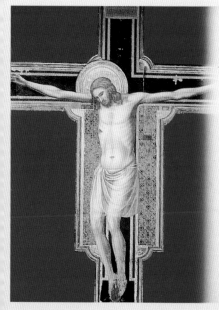

巴勒斯坦　十字架上的基督　2001

EASTER 2001　عيد الفصح

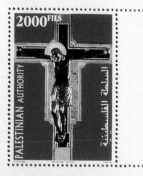

22 Carat Gold Stamp
GIOTTO CRUCIFIX

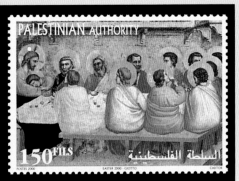

喀麥隆　逃往埃及　1981（左上圖）

摩納哥　格萊西奧的小床　1973（左圖）

巴勒斯坦　基督與十二門徒　2000（右圖）

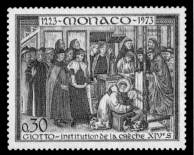

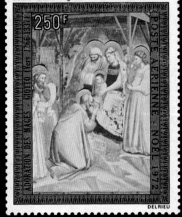

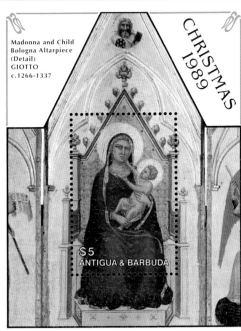

達荷美　東方三博士的膜拜　1972　　　安地瓜和巴布達　聖母子與聖人們（局部圖）　1989

馬提尼 Simone Martini
1284-1344

據推測是西恩納（Siena）派創始者。杜喬（Duccio）的
弟子。他是哥德式繪畫重要代表人，使哥德式的裝飾
性線條趨於完全，使體積從屬於這種線條的韻味。他
的最著名傑作是西恩納大聖堂的〈天使報喜〉。

梵諦岡　基督　1970

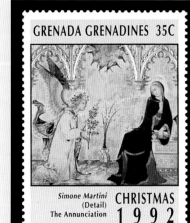

格瑞納達·格林納丁斯　天使報喜　1992

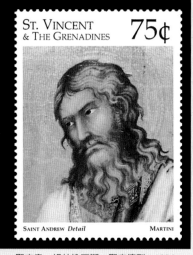

聖文森·格林納丁斯　聖安德烈　1996

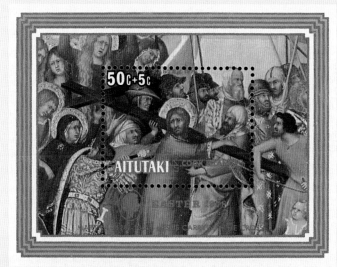

埃圖塔基　基督背十字
架　1978

羅倫傑提 Ambrogi Lorenzetti
1290-1348

西恩納畫家,確證出其手的作品只有六幅。已經顯示出現實主義的個性化,力求掌握構圖與形態的意蘊。對透視和古希臘羅馬有強烈興趣,是文藝復興的先驅。

聖馬利諾　西恩納城　1969

■〈好政府〉(Good Government)寓意畫之各局部畫

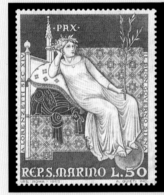

聖馬利諾　和平　1969

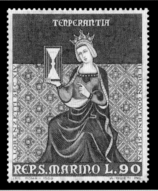

聖馬利諾　節制　1969

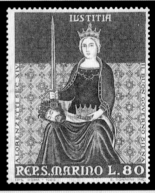

聖馬利諾　正義　1969

埃圖塔基　聖母子與聖人　1975

法布里諾 Gentile da Fabriano
1360-1427

生於義大利中部法布里諾村，為後期國際哥德式的代
表畫家，活躍於威尼斯、佛羅倫斯和羅馬等地，以其
豐富的色彩及纖細的手法，表現柔和的情趣。代表作
有〈東方三博士的膜拜〉。

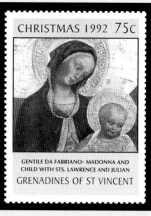

聖文森‧格林納丁斯　聖母子　1992

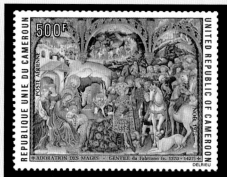

喀麥隆　東方三博士的膜拜　1975

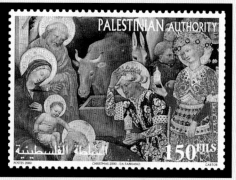

巴勒斯坦　東方三博士的膜拜（局部圖）　2000

巴勒斯坦　基督誕生　2000

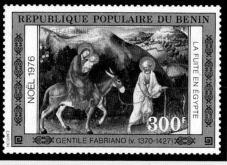

貝寧　逃往埃及　1976

凡‧艾克 Jan Van Eyck
1380-1441

北方文藝復興繪畫的創始者及代表者，他以徹底的寫實精神及充分發揮油畫顏料效果，將人物、動物、植物、風景作美妙的調和，在宗教的內容中洋溢著深切的生之喜悅與豐盈。作品有世界性的傑作〈聖巴文大教堂祭壇畫〉。

比利時
施洗者聖約翰　1986

■根特聖巴文大教堂的祭壇畫

比利時　神祕羔羊的禮拜　1986

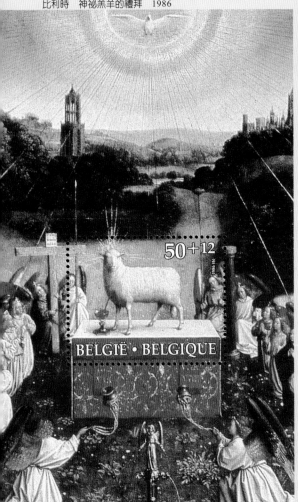

比利時　基督
1986

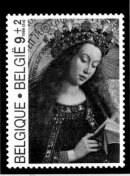

比利時　聖母
1986

德國　天使合唱　1950

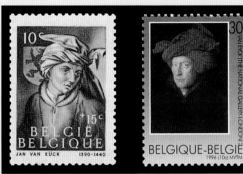

比利時　施洗者聖約翰的聖經　1977

比利時　自畫像　1944　　　　　比利時　戴頭巾的人　1996

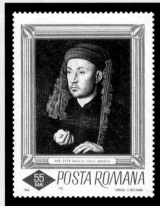

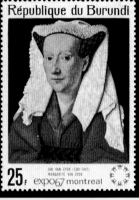

不丹　阿魯諾非尼夫妻　1970　　　羅馬尼亞　拿藍杯子的人　1966　　　蒲隆地　艾克之妻　1967

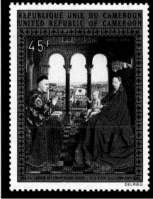

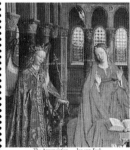

喀麥隆　聖母子與羅林宰相　1973　　多明尼加　天使報喜　1991　　　多明尼加　噴水池邊的聖母　1991

安基利訶

Fra Angelico
1387-1455

文藝復興前期佛羅倫斯畫派的著名畫家，是一位虔誠的修道士，有畫僧之稱。在佛羅倫斯的聖馬可教堂中留下許多作品，他的畫風簡單而直率，作品中充滿了宗教的虔敬與靜謐。

義大利　聖洛倫若賑濟　1955

中非　聖母子與聖人們　1981

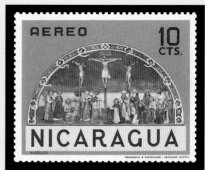

尼加拉瓜　基督被釘十字架上　1968

梵諦岡　祈禱的婦人　1975

梵諦岡　聽道的婦人　1975

梵諦岡　聖多明尼克　1970

烏切羅 Paolo Uccello
1397-1475

佛羅倫斯畫家，他的作品顯示他企圖使當時衰退的哥德式裝飾傳統與新興文藝復興初期的雄偉風格得以調和。他致力於建立一套新的繪畫透視法則，是文藝復興藝術風格的重要創造者之一。〈聖羅馬諾之戰〉是他最傑出之作。他被尊稱為透視法大師。

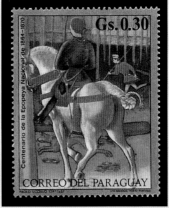

巴拉圭　午夜之狩獵　1971

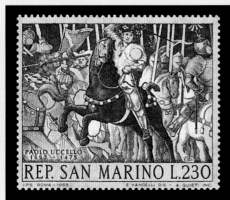

聖馬利諾　聖羅馬諾之戰　1968

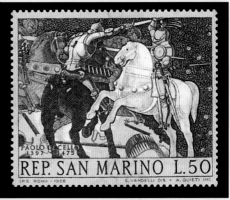

聖馬利諾　聖羅馬諾之戰　1968

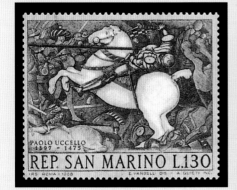

聖馬利諾　聖羅馬諾之戰　1968

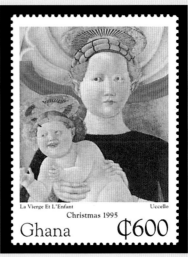

迦納　聖母子　1995

魏登 Rogier Van der Weyden
1400-1464

生於突爾尼,為雕刻家之子,或許是受到父親的影響,其所畫人物有一種雕塑的嚴密性。另如心理描寫的深度亦為其繪畫的特色。不論宗教畫或肖像畫都含有深切的宗教感情,代表作品有〈基督下十字架〉。

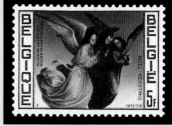

比利時 天使 1975

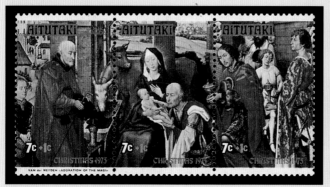

埃圖塔基 東方三博士的膜拜 1975

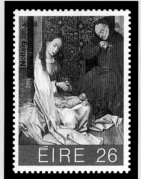

愛爾蘭 基督的誕生 1983

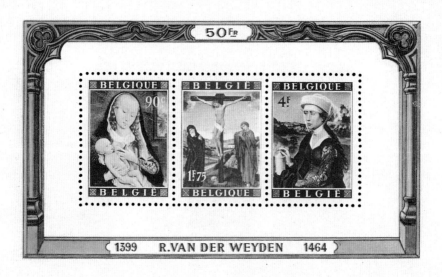

比利時 左:聖母子;中:十字架上的基督;右:瑪利·瑪德蓮 1949

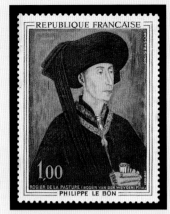

法國 菲利普國王 1969

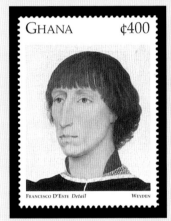

迦納 男士像（Francesco D'Este）
1996

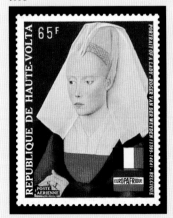

上伏塔 婦人像 1973

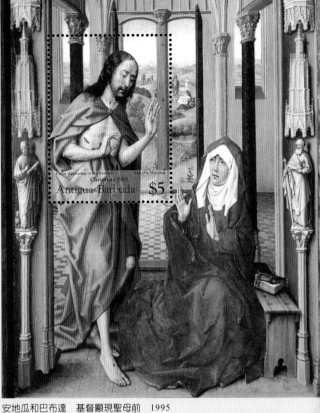

安地瓜和巴布達 基督顯現聖母前 1995

科克島 聖母哀子 1978

馬薩其奧 Masaccio 1401-1428

在十五世紀佛羅倫斯的藝術巨匠中，他是最早，也是最偉大的一位。在他所畫的人體或感情表現的真實個性、遠近法或統一構圖的巧妙性與現實感是劃時代的，可謂開始確立了近代繪畫的基礎。

安哥拉　基督被釘十字架上　1970

義大利
聖彼得的影子癒病
2001

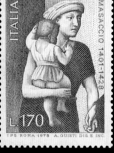

義大利　聖彼得賑濟窮人（局部圖）
1978

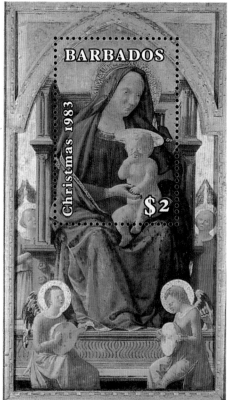

梵諦岡
聖彼得賑濟窮人
1960

巴貝多　聖母子與天使　1983

利比 Fra Filippo Lippi
1406-1469

生於佛羅倫斯城，很早即加入僧團，創作了許多充滿理性的聖母畫。他把馬薩其奧的寫實主義和安基利訶的抒情詩式畫風加以統一，他畫的聖母，給人一種柔和之感。

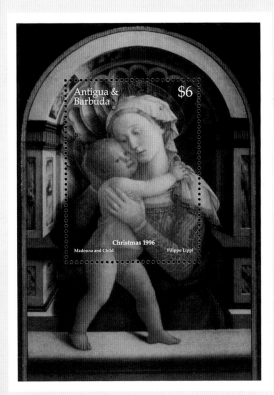

美國　聖母子　1984

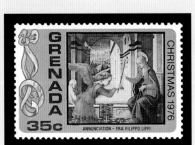

格瑞納達　天使報喜　1976

迦彭　聖母子與聖人們　1975

中非　聖嬰的膜拜　1972

安地瓜和巴布達　聖母子　1996

布慈 Dieric Bouts 1415-1475

生於荷蘭地區的哈倫，在布魯塞爾跟魏登學畫後，定居於魯凡。在他常畫的聖經之戲劇性景象中，卻並無魏登那種悲痛之感，彷彿倒有點鄉野之趣，好像在工藝的富麗色彩中感覺到溫和純樸。

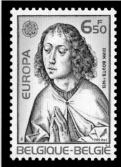

比利時 「最後晚餐」中之聖約翰 1975

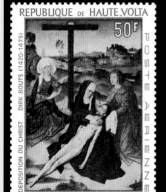

上伏塔 聖母哀子 1967

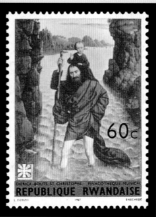

盧安達 聖克利斯多夫 1967

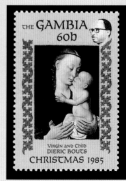

甘比亞 聖母子 1985

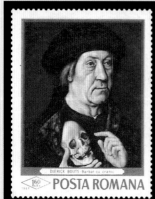

羅馬尼亞 拿骷髏的人 1968

柬埔寨 荒地中的天使 1998

埃圖塔基 基督的復活 1973

法蘭西斯卡 Piero della Francesca 1416-1492

生於義大利溫布利亞，他被稱為外光派的先驅者，曾以精確的線條與空氣遠近法的智識而製作了調和人物與背景的統一畫面。特別是微妙的色彩與明暗的調子等風格，影響了其後的溫布利亞派。

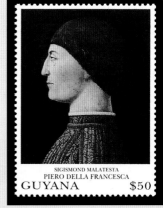

蓋亞那　男士像（Sigismond Malatesta）
1993

梵諦岡
慈悲的聖母
1960

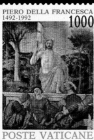

梵諦岡
基督的復活
1992

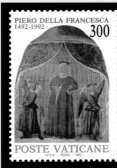

梵諦岡　懷孕的聖母　1992

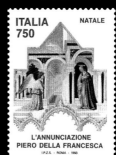

義大利　天使報喜　1993

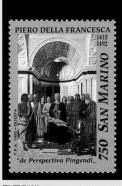

聖馬利諾
聖母子、天使與聖人　1992

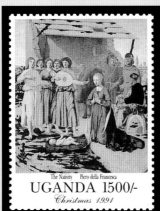

烏干達　基督的誕生　1991

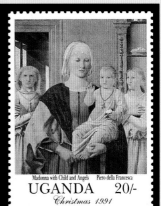

烏干達　聖母子、天使與聖人
（局部圖）　1991

貝里尼
Giovanni Bellini
1430-1516

生於威尼斯城，是威尼斯派最早的畫家，家族畫家輩出。他對威尼斯派的貢獻，主要在於將初期嚴肅宗教氣氛變為帶有現實感情的優雅風格，用明朗豐富的潤飾與色彩，寫下許多作品，他以聖母子像為主題的作品尤多。

喀麥隆　聖母哀子　1982

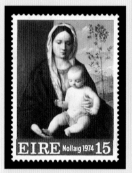

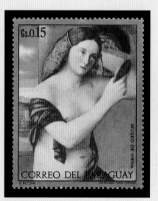

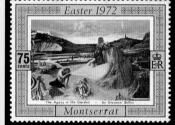

愛爾蘭　聖母子　1974

巴拉圭　梳頭的少婦　1972

蒙特瑟拉特　基督在革則瑪尼山祈禱 1972

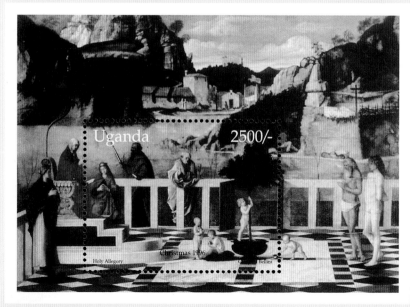

烏干達　神聖的寓意　1996

孟陵 Hans Memling 1430-1495

十五世紀末，法蘭德斯最多產和最有才華的畫家，生於萊茵河中游地區。他所畫的聖母顯得纖柔、溫存和凝神內省。在背景處理上往往是透過窗口展現出野外簡樸的自然風光，這已成為他一生特有的模式。

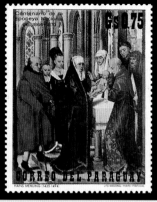

巴拉圭　嬰兒獻主　1971

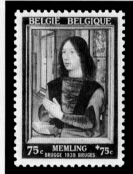

比利時　男士像（Martin van Nieuwenhove）　1939

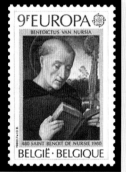

比利時　聖本篤　1980

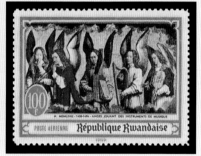

盧安達　天使奏樂　1969

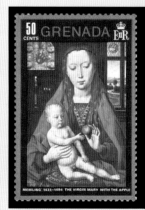

格瑞納達　聖母子　1971

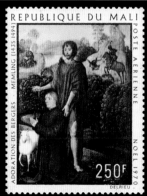

馬利　施洗者聖約翰　1970

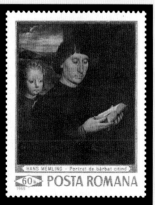

羅馬尼亞　讀書人與小孩　1969

波蒂切利

Sandro Botticelli
1445-1510

佛羅倫斯畫家,是出現於馬薩其奧與達文西之間最重
要的畫家。他畫的聖母如夢似幻,有一種哀愁的女性
美。他以細膩的手法描繪神話著稱於世,其代表作有
〈春〉與〈維納斯的誕生〉。

■〈春〉之部分圖

聖馬利諾 花神
1972(左圖)

聖馬利諾 美神維納斯
1972(中圖)

聖馬利諾 三美神
1972(右圖)

巴拉圭
維納斯的誕生
1981

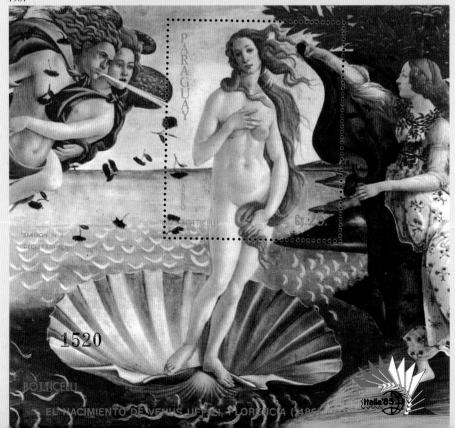

梵諦岡　摩西的考驗　2000

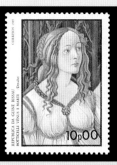

幾內亞比索　維納斯與戰神
（局部圖）　1983

幾內亞比索　書房裡的聖
奧古斯丁　1983

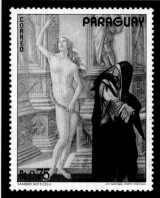

巴拉圭　誹謗　1973

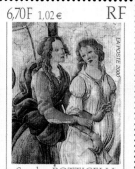

法國　維納斯與三美神（局部圖）
2000

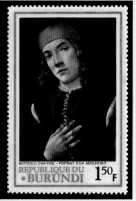

蒲隆地　青年肖像　1968

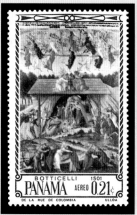

巴拿馬　神祕的誕生　1966

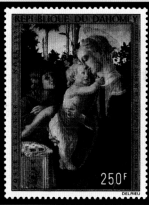

達荷美　聖母子與聖約翰　1974

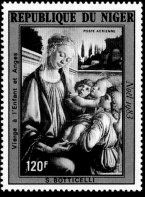

尼日　聖母子與二天使　1983

基蘭代奧 Domenico Chirlandaio
1449-1494

佛羅倫斯的金工匠之子，師事巴多維尼提，以寫實家
而在當時的風俗畫顯露獨特的風格，亦長於肖像畫。
其製作活動主要在佛羅倫斯，在羅馬亦參與梵諦岡西
斯汀禮拜堂的裝飾工作，曾是米開朗基羅的老師。

馬利　聖母瑪利亞訪以撒伯爾　1975

剛果
老子與孫子
1968

梵諦岡
聖彼得與聖安德
烈的受召
2000

烏干達　聖母子與聖人們　1996

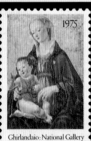

美國　聖母子　1975

波希

Hieronymus Bosch
1450-1516

尼德蘭（荷蘭）中世紀晚期重要畫家，是當時最偉大的幻想畫家。其作品主要為複雜而獨具風格的聖像畫。學術界尊為對人性具有深刻洞察力的天才畫家和第一個在作品中表現抽象概念的畫家。

科克島　東方三博士的膜拜　1966

格瑞納達·格林納丁斯
戴荊冠的基督　1976

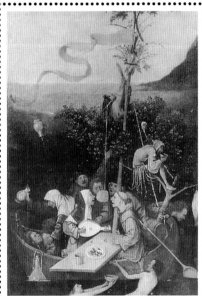

PAINTINGS FROM THE LOUVRE

LA NEF DES FOUS
BOSCH
COMMONWEALTH OF DOMINICA $6
BICENTENNIAL 1793 – 1993

多明尼加　愚人船　1993

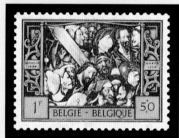

比利時　基督背負十字架　1958

比利時
聖安東尼的誘惑
（局部圖）　1991

安地瓜　歡樂園三聯祭壇畫　1980

達文西 Leonardo da Vinci
1452-1519

生於佛羅倫斯近郊，擅長於任何學問與藝術，不但是畫家，且是雕刻家、建築家、音樂家與科學家，為文藝復興最盛期之中心人物。他捨棄過去的幾何學遠近法，而改採表現微霧迷濛的空間遠近法，並重視畫面的調和與均衡。代表作品有〈蒙娜麗莎〉及〈最後的晚餐〉。

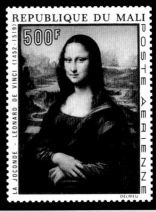

馬利　蒙娜麗莎　1969

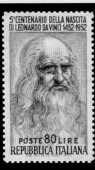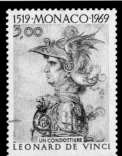

義大利
自畫像
1952
（左圖）

摩納哥
戰士
1969
（右圖）

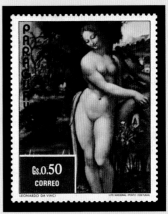

巴拉圭　女神莉達　1973

薩爾　美麗
的菲羅尼兒
（La Belle
Ferronniere）
1956

列支敦士坦　姬尼娃・德彭茜
（Ginevra Benci）　1949

賴比瑞亞
最後的晚餐
1969

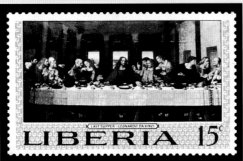

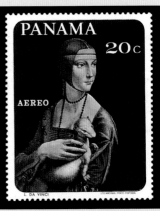

巴拿馬　抱著貂鼠的婦人　1967

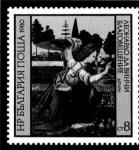

保加利亞　天使報喜（左方圖）
1980

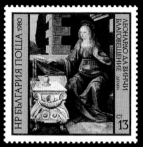

保加利亞　天使報喜（右方圖）
1980

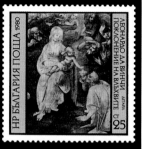

保加利亞　東方三博士的膜拜
1980

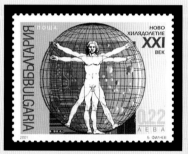

保加利亞　人體比例標準圖　2001

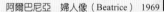

阿爾巴尼亞　婦人像（Beatrice）　1969

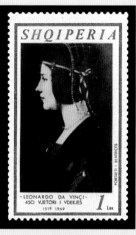

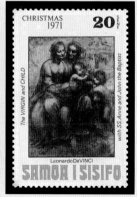

聖馬利諾　飛機的設計圖　1977

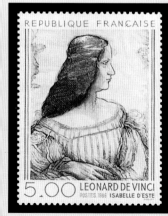

法國　伊莎貝拉‧德斯特側面像
（Isabelle d'Este）1986

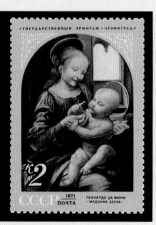

俄國　聖母子（Benois Madonna）
1971

薩摩亞　聖母子、聖安娜與聖約
翰　1971

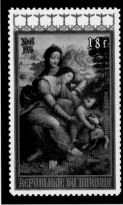

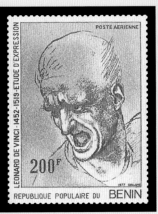

蒲隆地　聖母子與聖安娜　1976　　馬利　馬的頭部　1977　　　貝寧　驚恐的男子頭像　1977

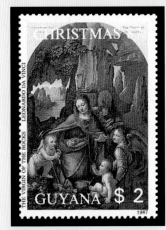

蓋亞那　岩窟的聖母　1987

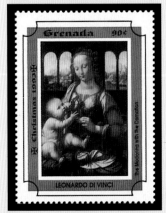

格瑞納達　康乃馨的聖母　1993　　　俄國　授乳的聖母（Litte Madonna）　1970

大衛 Gerard David 1460-1523

生於荷蘭，長於哈倫，後遷於布魯日，他的畫深受孟陵影響，在風格上、地位上成為孟陵之後繼者，為十六世紀末當地畫壇的支配者。多幅的〈聖母子〉畫可稱為其代表作。

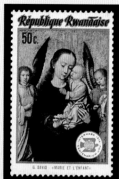

盧安達
聖母子與天
使　1974

查德
東方三博士的膜拜
1976

獅子山
牧羊人的膜拜
1990

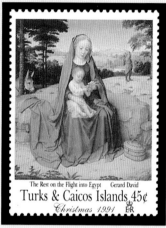

土克斯及開卡司群島　逃亡埃及途中休息
1991

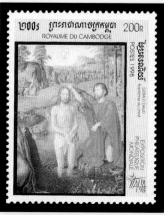

柬埔寨　基督受洗　1998

麥塞斯

Quentin Massys
1465-1530

最初是安特衛普城的一個金屬工匠，由於戀人嫌棄他的工作，決心要成為畫家。他的作品和以前法蘭德斯所有的畫家都不同，有一種自由豁達之氣，尤其是比孟陵更有新興氣象。作品中最著名的就是〈銀行家與其妻〉。

比利時
神學家吉萊斯
（Gilles） 1967

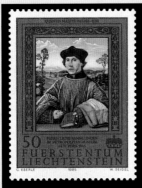

列支敦士坦　男士像　1985

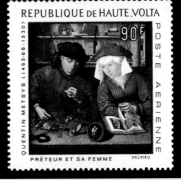

上伏塔　銀行家與其妻　1968

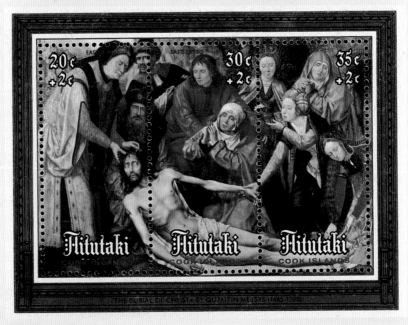

埃圖塔基　埋葬基督　1980

格呂奈瓦德 Matthias Grünewald 1450-1528

生於德國烏爾茲堡。約在一五〇九年成為宮廷畫家，後成為美因茲大主教的藝術監管人。他的作品充滿了痛苦和混亂，但具有強烈的個性，敏銳地反映了那個動盪不安的社會的時代特徵。

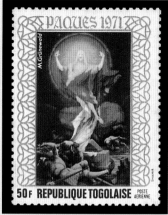

多哥　基督的復活　1971

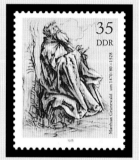

東德　聖安東尼　1978

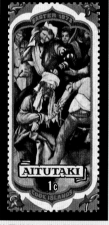

埃圖塔基　兵士戲弄基督　1973

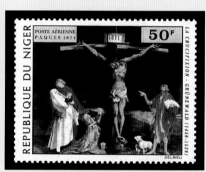

尼日　十字架上的基督　1974

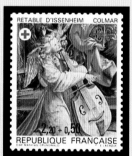

法國　天使奏樂　1985

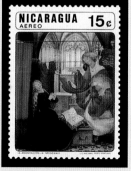

尼加拉瓜　天使報喜　1970

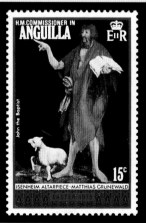

安哥拉　施洗者聖約翰　1975

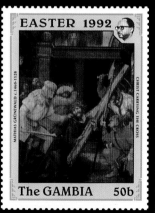

甘比亞　基督背負十字架　1992

杜勒

Albrecht Dürer
1471-1528

生於德國紐倫堡，是德國文藝復興的象徵。德國繪畫
史上最偉大的畫家，曾往義大利及法蘭德斯學畫。其
作品遍及宗教、肖像、風景、動植物等各方面。犀利
的寫實工夫及精密的藝術可在其思索性之博大中找到
證明。對於應用木板及銅版作畫，亦屬於歐洲繪畫史
上第一人。

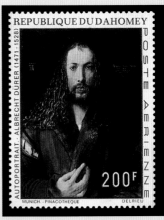

達荷美　1500 年時的自畫像　1971

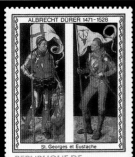

上伏塔　聖喬治（左）與聖尤斯蒂斯
1978

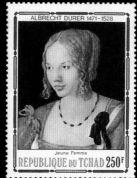

查德　維尼斯的少婦　1978

巴拉圭　盧克蕾提亞的自殺　1970

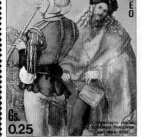

巴拉圭　兩位音樂師　1970

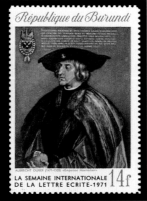

蒲隆地　羅馬皇帝馬克西米安
1971

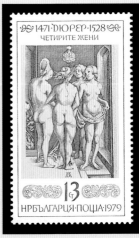

保加利亞　四魔女　1979

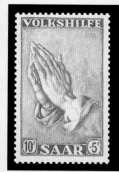

薩爾　祈禱的手　1955

巴布達　兔子　1971

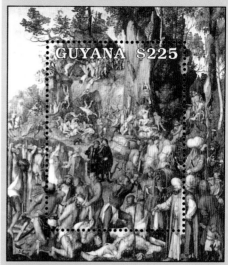

蓋亞那
一萬個基督徒
的殉教　1992

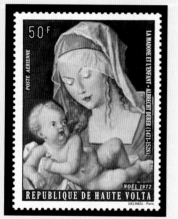

上伏塔　有一片梨子的聖母子　1972

多哥
阿爾克的風景
1978

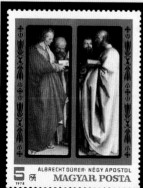

匈牙利　四使徒　1978

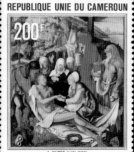

喀麥隆　聖母哀子　1978

剛果　雜草　1978

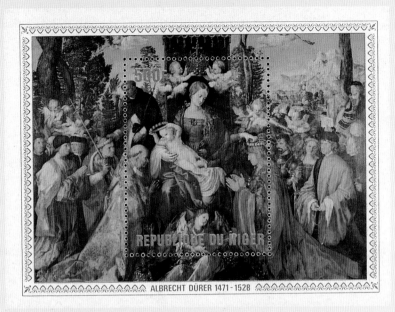

尼日　玫瑰花冠的祭典　1979

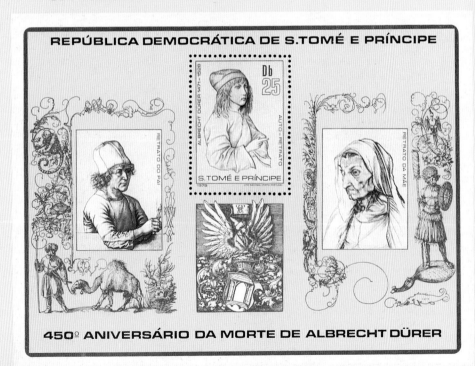

聖湯姆斯及太子島　左：父親的肖像；中上：1484 年時的自畫像；中下：杜勒之家徽；母之肖像　1979

克拉納哈 Lucas Cranach
1472-1553

和宗教改革者馬丁路德友善，因此受其影響，亦成為具有宗教思想的畫家。不過他的畫多少有些不尋常的粗野氣息，在寫實中含有一種令人感到奇異的特質，在此可從其肖像畫及裸體畫中看見端倪。

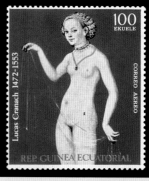

赤道幾內亞　維納斯　1972

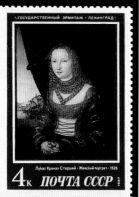

俄國　婦人像　1987

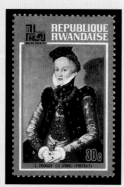

盧安達　青年人　1973

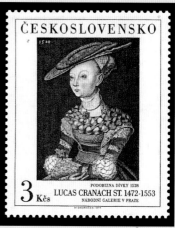

捷克　年輕婦人　1977

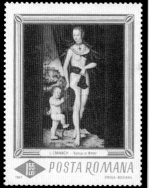

德國　馬丁‧路德　1952

羅馬尼亞　維納斯與愛神
1967

東德
橫臥的山林女
神　1972

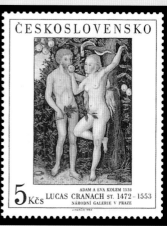

捷克　亞當與夏娃　1986

41

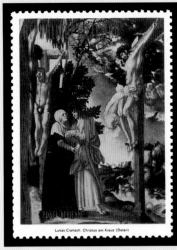

查德　十字架上的基督　1973

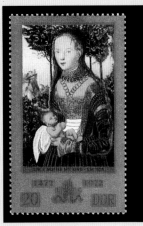

東德　少婦與其子　1972

東德　馬丁・路德的母親 1972

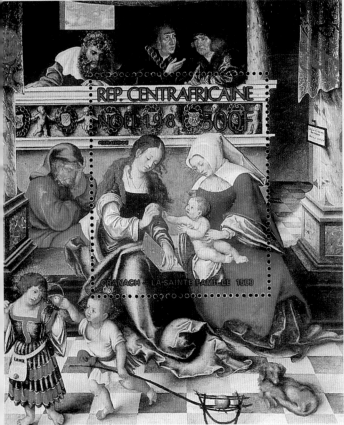

中非　聖家族　1981

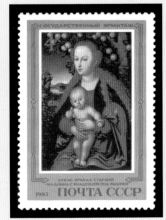

俄國　聖母子　1983

米開朗基羅 Michelangelo Buonarroti 1475-1564

生於佛羅倫斯附近的喀普利島，是位多才多藝的藝術家，他精通繪畫、雕刻和建築。西斯汀禮拜堂之壁畫和天花板畫〈創世紀〉與〈最後的審判〉為其代表作。畫中氣魄之雄偉與構圖之複雜為世所罕見，他唯一的框畫是〈聖家族〉。

梵諦岡
自畫像
1964

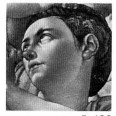

聖馬利諾　聖家族　1975

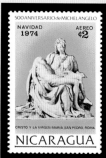

尼加拉瓜　聖母哀子
（彼耶達）　1974

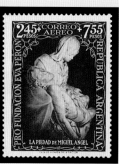

阿根廷　聖母哀子　1951

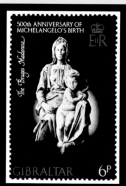

直布羅陀
聖母子
1975

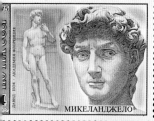
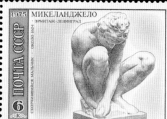
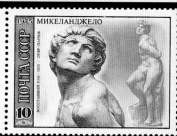

俄國　大衛‧蹲下的少年‧反抗的奴隸　1975

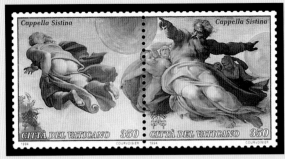

梵諦岡　神創造日月　1994

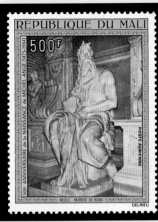

馬利　摩西　1975

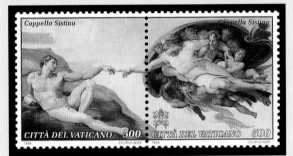

梵諦岡　亞當的創造　1994

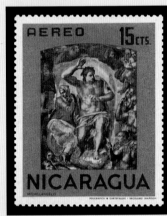

尼加拉瓜　最後的審判　1968

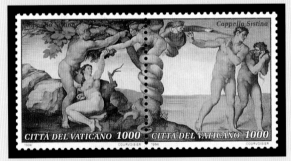

梵諦岡　亞當與夏娃的墮落與被逐　1994

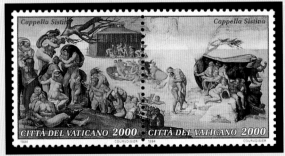

梵諦岡　大洪水　1994

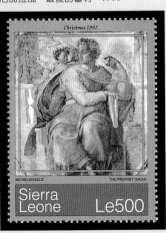

獅子山　先知以賽亞　1997

■西斯汀教堂壁畫

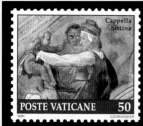 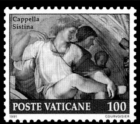 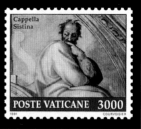

梵諦岡　艾列撒（Eleazar）1991　　　梵諦岡　馬丹（Mathan）1991　　　梵諦岡　薩德克（Sadoch）1991

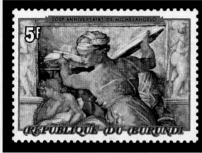 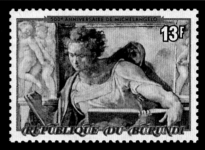

蒲隆地　利比亞的巫女　1975　　　　　蒲隆地　先知但以理　1975

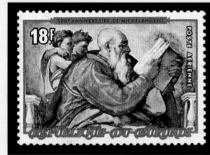 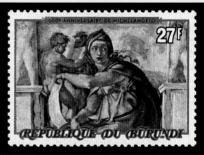

蒲隆地　先知撒加利亞　1975　　　　　蒲隆地　巫女黛兒菲　1975

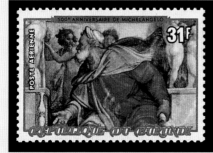 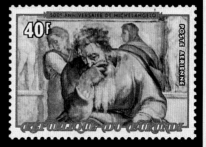

蒲隆地　先知以西結　1975　　　　　　蒲隆地　先知耶利米　1975

喬爾喬涅 Giorgione
1476-1510

生於義大利北部,為貝里尼的弟子,家貧未能接受教育,完全苦學自修,可稱為天才畫家。其作品早已表現獨特之美,他在色彩的溫柔調和,人物與風景的結合,構圖的律動等的畫面上求發展。代表作品有〈田園奏樂〉、〈所羅門王的審判〉。

愛爾蘭
聖家族
1977

義大利　東方三博士的膜拜　1978

賴比瑞亞
所羅門王的審判
1969

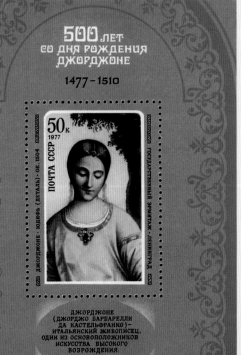

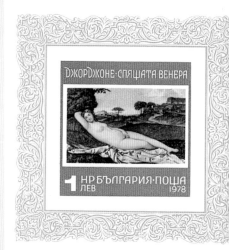

保加利亞　沉睡的維納斯(與提香合作)　1978

俄國　提荷羅佛尼斯首級的茱蒂斯(局部圖)　1997

拉斐爾 Raphael
1483-1520

生於義大利中部高原的烏爾比諾，與達文西、米開朗基羅合稱為代表盛期文藝復興的佛羅倫斯派的三大藝術家。他畫的聖母像非常有名，由於數目太多，因此就分別命名。其所畫的聖母像非常細緻，具有安詳尊嚴的品質，成為後來畫聖母像的範本。

保加利亞 姬芙娜・朵娜像
（Giovane Donna） 1984

巴拉圭
愛神與三美
神 1982

聖馬利諾
戴頭巾的
婦人
1963
（左圖）

迦彭
珍妮・達
拉根像
（Jeanne
D'Aragon）
1970
（右圖）

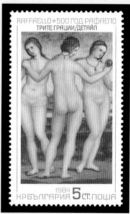

保加利亞 優雅三美神 1984

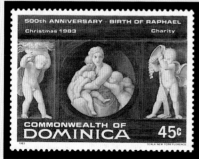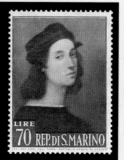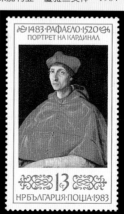

多明尼加 慈愛 1983

聖馬利諾 自畫像 1963

保加利亞 紅衣主教 1983

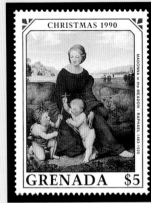

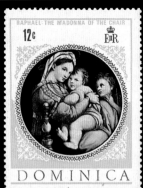

格瑞納達　草地上的聖母　1990

多明尼加　椅中的聖母　1968

聖湯姆斯及太子島
十字架上的基督　1983

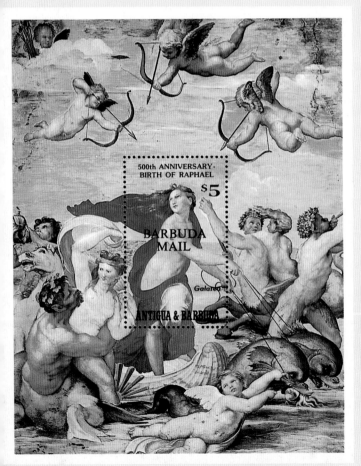

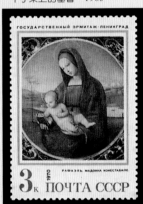

俄國　康納斯塔維勒的聖母　1970

安地瓜和巴布達　海神嘉洛提雅　1983

賴比瑞亞　西斯汀聖母　1969

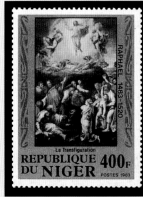

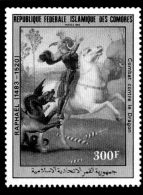

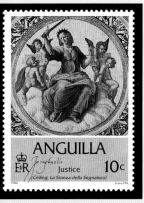

尼日　基督顯容　1983　　　　科摩羅群島　聖喬治殺惡龍　1983　　　安哥拉　法學　1984

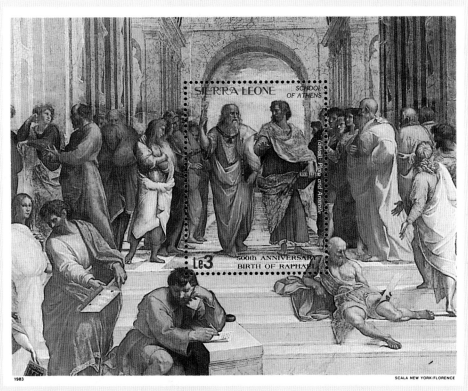

獅子山　雅典學院　1983

提香 Titian
1488-1576

生於義大利阿爾卑斯高原，威尼斯派的代表畫家。他
是貝里尼及喬爾喬涅的弟子，喜歡用豔麗的色彩，尤
愛用金色，故有「提香金」之稱。他的畫具有驚人的
魄力，無論是色彩或構圖，均使人嘆為觀止。

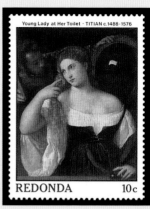

雷東達　梳妝中的少婦　1988

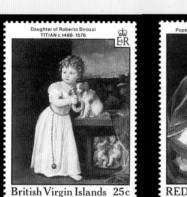

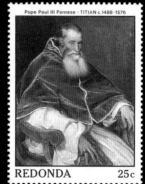

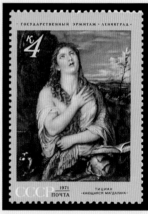

英屬維京群島　羅拔‧史都洛茲的
女兒　1988

雷東達　教皇保羅三世　1988

俄國　瑪利‧瑪德蓮的悔悟　1971

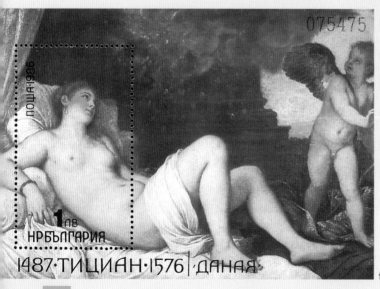

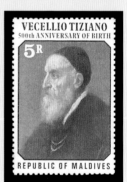

馬爾地夫　自畫像　1977

保加利亞　達娜伊　1986

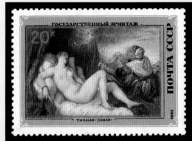 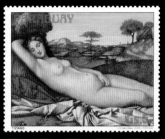

俄國　達娜伊 1982 　　　　巴拉圭　沉睡的維納斯（與喬爾喬涅合作）　1976

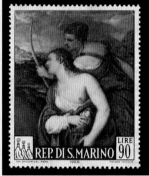 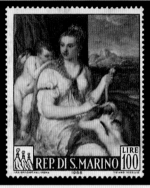 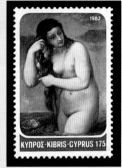

聖馬利諾　愛的教育（右方局部
圖）1966

聖馬利諾　愛的教育（左方局部圖）
1966

塞浦路斯　海上的維納斯
1982

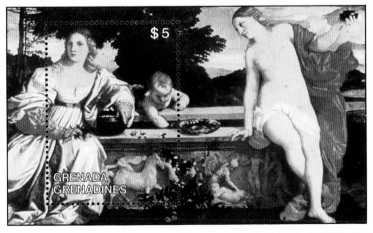

SACRED AND PROFANE LOVE

Grenada Grenadines

500th. ANNIVERSARY · BIRTH OF TITIAN

格瑞納達·格
林納丁斯
神聖與世俗之
愛　1988

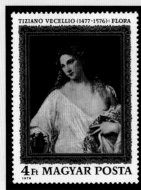

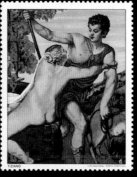

匈牙利　花神弗蘿拉　1976　　　巴拉圭　維納斯與阿多尼　1976　　　格瑞納達・格林納丁斯　三個世代
的寓意（局部圖）　1988

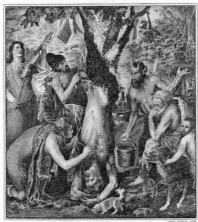

保加利亞　照鏡的維納斯　1986

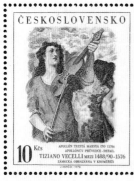

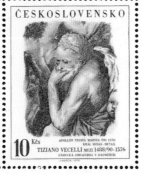

捷克　阿波羅剝馬息阿的皮　1978　　　　　　　　　保加利亞　提香的女兒　1986

柯勒喬 Correggio
1494-1534

生於義大利柯勒喬，世人以其出生地而名之。是一位謙遜而樸實的畫家，深受達文西的影響，對明暗的極*端對比構圖的流動特別注意，晚期規模宏大、構圖統一的壁畫和筆觸柔和充滿美感的油畫，影響著許多巴洛克和洛可可藝術家的風格。

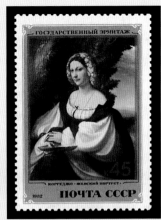

俄國　女士像　1982

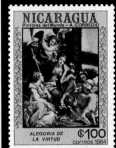

尼加拉瓜　美德的寓意　1984

紐西蘭　聖家族　1977

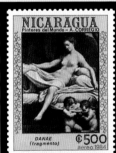

尼加拉瓜　達娜伊　1984

巴拉圭　女神莉達　1975

薩摩亞　愛的教育　1990

土克斯及開卡司群島
黛安娜和她的戰車
1984

格瑞納達‧格林納丁斯
四聖人的殉教　1984

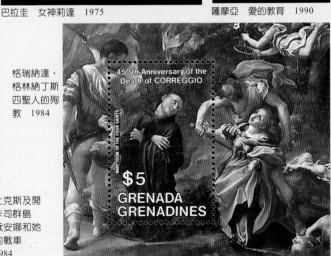

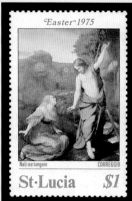
聖露西亞　不要摸我　1975

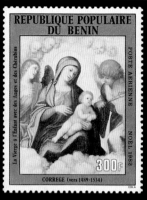
貝寧　聖母子與天使　1982

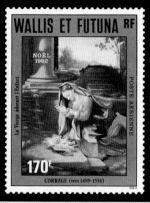
瓦利斯和法托納　聖嬰的膜拜　1982

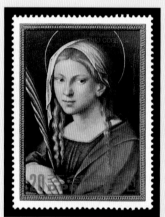
北韓　聖凱莎琳　1984

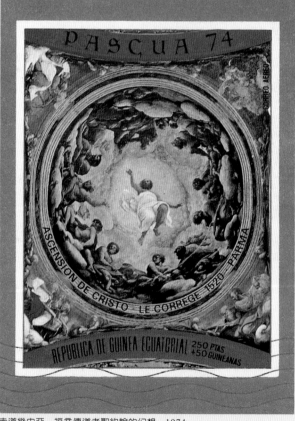
赤道幾內亞　福音傳道者聖約翰的幻想　1974

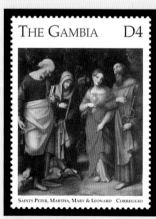
甘比亞　四使徒　1996

霍爾班 Hans Holbein
1497-1543

他是杜勒的弟子，和杜勒並稱是一位溫雅的肖像畫家。他的肖像畫十分細心，畫中的線條有如流水般的活潑，而人物的表情則真實而生動。年老後前往英國，成為英王亨利八世之宮廷畫家，死於倫敦。

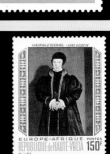

保加利亞　莫列特的肖像
1978

剛果　人文學者伊拉斯莫斯　1970

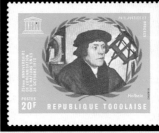

多哥　尼可勞斯·克拉茲肖像　1970

英國　亨利八世　1997

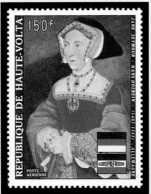

上伏塔　亨利八世皇后珍·西摩爾
1973

上伏塔
克勒維斯的安
1968

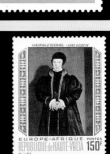

上伏塔　丹麥的克里斯蒂
娜公主　1970

蒲隆地　商人吉斯澤肖像　1974

格瑞納達　幼年的愛德華六世　1980

布隆吉諾 Agnolo Bronzino
1503-1572

生於佛羅倫斯，為彭特莫的弟子，柯西莫一世的宮廷畫家，他是過渡樣式的主要畫家之一，以熟練的技巧和傳統的圓形彎曲構圖形態著稱。所作宗教畫和寓意畫都很出色。

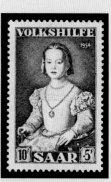

薩爾
少女像
1954

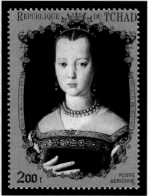

查德　瑪麗·德·梅第奇（Maria de Medici）皇后　1971

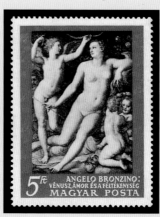

匈牙利　維納斯、愛神與忌妒　1968

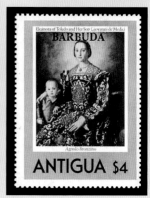

安地瓜　母子像　1980

赤道幾內亞　愛的寓意　1975

羅馬尼亞　維納斯與愛神　1971

丁托列托 Tintoretto
1518-1594

生於威尼斯，是提香的弟子，義大利文藝復興的最後
巨匠。他的座右銘是「提香的色彩及米開朗基羅的素
描」。熱中於解剖學及遠近法，作品範圍很廣，有神
話畫、歷史畫、肖像畫等，數量亦多。

梵諦岡 基督的誕生 1994

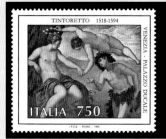

義大利 阿麗阿多娜、維納斯與巴卡斯
1994

保加利亞 憂傷的婦人 1978

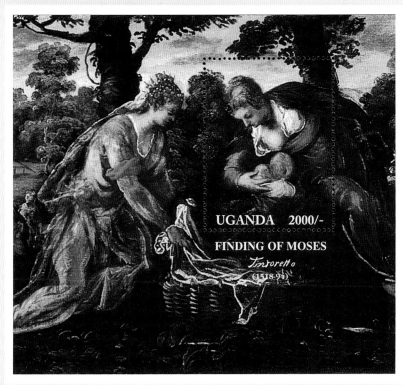

烏干達 摩西的發現 2000

格瑞納達　亞當與夏娃　1970

巴拉圭　約瑟與波提乏之妻　1970

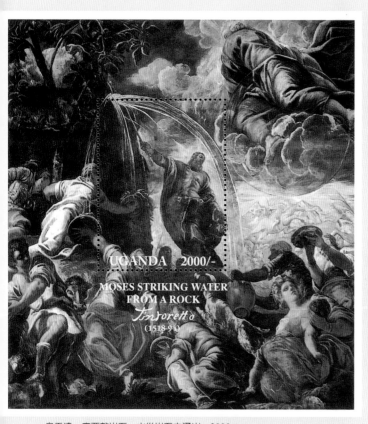

烏干達　摩西敲岩石，水從岩石中湧出　2000

巴拉圭　維納斯、華爾康與戰神
1970

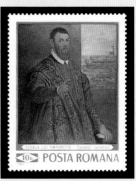

羅馬尼亞　威尼斯城的參議院議
員　1969

布魯格爾 Pieter Bruegel，the Elder
1525-1569

生於荷蘭北部，為一農民之子，他是最初以高度的人文主義精神來描寫農民生活、民情風俗的大畫家。自遷布魯塞爾後，常把時代的不安托諸宗教。晚年成為法蘭德斯唯一重要大畫家。

奧地利　畫家　1969

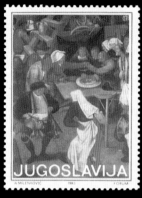 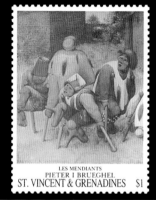

南斯拉夫　農民的婚禮　1983
（左圖）

聖文森・格林納丁斯　乞丐　1993
（右圖）

賴索托　孩童之戲　1979

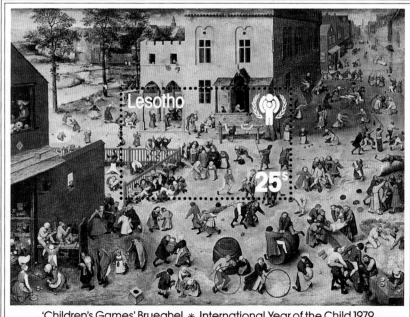

'Children's Games' Brueghel ＊ International Year of the Child 1979

比利時　巴別塔　1982

比利時　伯利恆的戶口調查
（局部圖）1969

比利時　播種　1963

盧安達　耕作（局部圖）1969

比利時　盲人的寓言　1976

比利時　收穫　1963

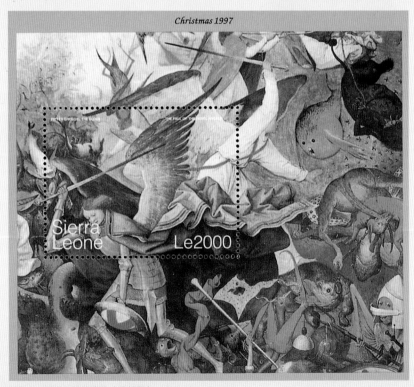

獅子山　叛逆天使的墮落（局部圖）1997

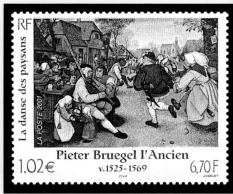

法國　農村舞會　2001

聖馬利諾　拿波里港的軍艦　1970

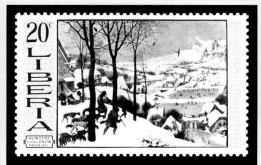

賴比瑞亞　雪中獵人　1969

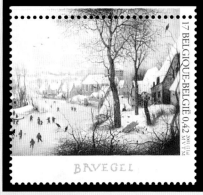

比利時　雪景　2001

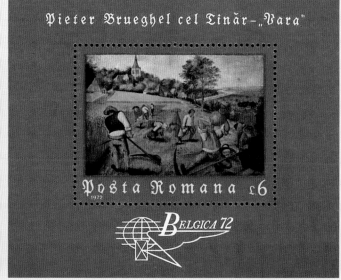

羅馬尼亞　夏天　1972

維洛內塞

Paolo Veronese
1528-1588

生於義大利味羅納,是提香的弟子,他特別喜愛用銀色賦彩,因此人們將他和「提香金」對稱,名之「維洛內塞銀」。他是繪畫史上在裝飾效果的表現最重要的畫家之一,名作有〈卡納的宴會〉、〈列維家的宴會〉等。

獅子山
哀慟基督
1998

南斯拉夫
賢者與勇者的寓意
1983

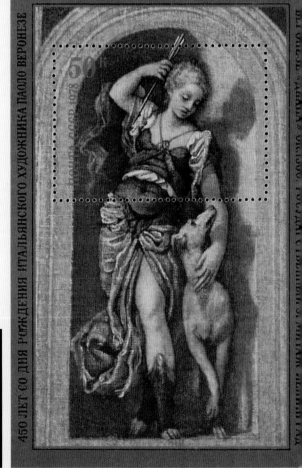

捷克
聖凱莎琳
與天使
1988

馬利　在厄瑪島的基督　1975

俄國　黛安娜　1978

義大利　威尼斯城的光榮
1946 （左圖）

梵諦岡　自畫像　1988
（右圖）

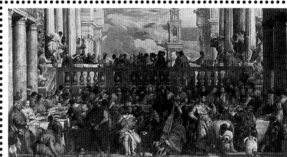

PAINTINGS FROM THE LOUVRE

LES NOCES DE CANA
VÉRONÈSE
GUYANA　　$325

BICENTENNIAL 1793 – 1993

蓋亞那　卡納的宴會　1993

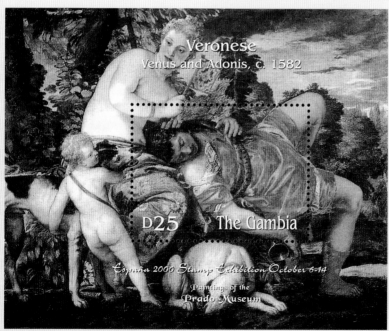

Veronese
Venus and Adonis, c. 1582

D25　The Gambia

España 2000 Stamp Exhibition October 6-14
Paintings of the
Prado Museum

甘比亞
維納斯與阿多尼
2000

西班牙　維拉斯蓋茲─宮廷仕女　1959

東德　維梅爾─讀信的少女　1955

荷蘭　林布蘭特─夜巡　2000

巴洛克時期繪畫郵票
（17 世紀）

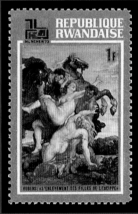

盧安達　魯本斯─掠奪紐西普士的女兒　1973

　　巴洛克（Baroque）是十七世紀歐洲藝術的總稱。歐洲到了十七世紀，以王朝爲中心的中央集權制度已經確立，藝術的發展趨向，與當時的政教權爭有很大的關係。在盛行新教的國家，以尊重自由及崇尚物質爲主，而在舊教的勢力範圍裡，則以宮廷與教會爲中心，鼓舞雄壯華麗的美術，一方面既可誇示強大世俗權力的宮廷趣味，另一方面也可與狂熱而莊嚴的舊教儀式相配合，產生了表現力量與富足的十七世紀巴洛克美術。巴洛克時代的畫家們大都採用自由奔放的手法，把重點放在深度、空間、運動感與明暗對比的強調以及誇張的表現上。巴洛克藝術起源於義大利羅馬，然後從這個中心向外，散佈到整個歐洲。各國的著名畫家如下：

　　1．義大利：卡拉瓦喬、葛奇諾等人。

　　2．法國：普桑、拉圖爾等人。

　　3．西班牙：葛利哥、維拉斯蓋茲、穆里羅等人。

　　4．法蘭德斯：魯本斯、凡‧戴克、約丹斯等人。

　　5．荷蘭：哈爾斯、林布蘭特、維梅爾等人。

紐埃　哈爾斯─乳母與幼兒（局部圖）　1979

葛利哥
El Greco
1541-1614

生於希臘的克里特島，早年至威尼斯師事提香學畫，三十歲左右定居西班牙托雷多城，成為西班牙最具代表性的畫家之一。其作畫題材幾乎全為宗教與肖像，由於畫中特別深刻的明暗與色彩及十分細長的人體描寫，使畫面充滿了恍惚的興奮狀態。

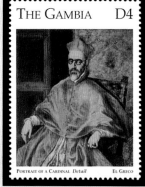

甘比亞
紅衣主教
1996

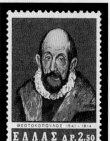

西班牙
自畫像
1965

賴索托　風暴襲擊托雷多城　1988

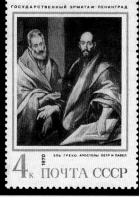

俄國　聖彼得與聖保羅　1970

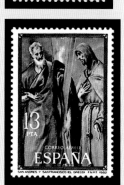

西班牙　聖安德烈與聖法朗西斯克　1982

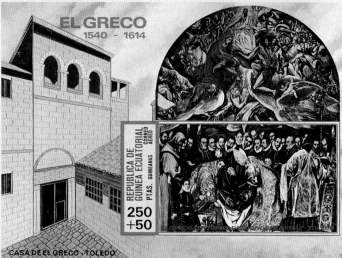

赤道幾內亞　左：托雷多的葛利哥家；右：奧卡斯伯爵的葬禮　1976

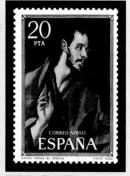

西班牙　聖湯瑪斯　1982

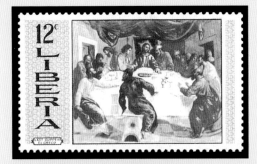

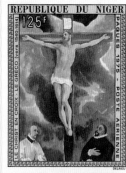

賴比瑞亞
最後的晚餐
1969（左圖）

尼日
基督釘上十字架
1975（右圖）

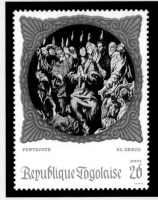

多哥　五旬節　1969

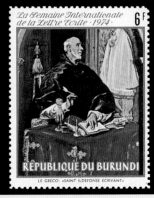

蒲隆地　聖伊德鴻蘇　1974

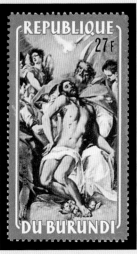

蒲隆地　聖三位一體　1972

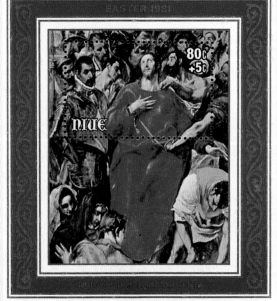

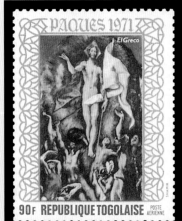

多哥　基督的復活　1971

紐埃　掠奪聖袍（局部圖）　1981

卡拉瓦喬 Michelangelo Merisi da Caravaggio 1573-1610

義大利早期巴洛克畫家。生於米蘭附近，活躍於羅馬及拿波里。他主張畫家不能一味地模仿前人，必須直接向大自然學習。其作品遍及宗教、歷史、靜物等題材，特別是他的寫實技法在風俗畫上曾發揮自己的特色。

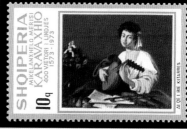
巴拉圭
酒神
1973

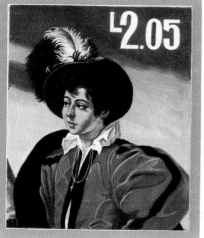
阿爾巴尼亞　戴羽帽的少年　1973

阿爾巴尼亞　靜物　1973

阿爾巴尼亞　奏魯特琴者　1973

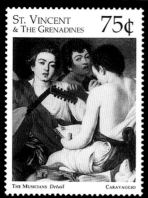
聖文森‧格林納丁斯　音樂家　1996

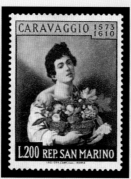
聖馬利諾　拿水果盤的少年
1960

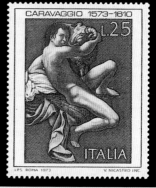
義大利　施洗者聖約翰　1973

67

雷尼

Guido Reni
1575-1642

生於波隆那附近，在卡拉契的美術院學習之後到羅馬，深受卡拉瓦喬的影響。曾在禮拜堂壁畫及天花板壁畫大展才華，後來為波隆那派的畫家，惜至晚年構圖已趨類型化，色感的溫暖盡失，風格上已無生氣。

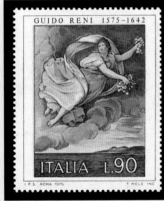

義大利　花神　1975

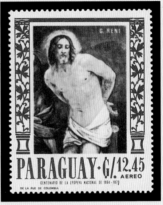

巴拉圭　帶荊冠的基督　1967

聖露西亞　帶荊冠的基督
1969

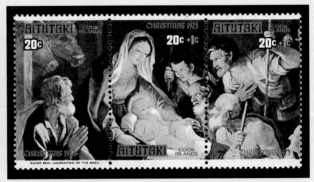

埃圖塔基　牧羊人的膜拜　1975

魯本斯

Pieter Paul Rubens
1577-1640

比利時人，自幼習畫，後至義大利留學，受威尼斯派影響，曾任宮廷畫家及外交官，遍訪歐洲各地。創立了宮廷趣味所代表的巴洛克獨特的雄壯華麗式樣，他將官能的喜悅與熱情帶入畫面，以富於流動性豐潤的手法表現宗教畫、肖像畫與歷史畫，對當時比利時及後世影響極大。

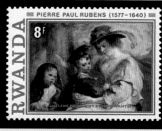

盧安達　妻與子　1977

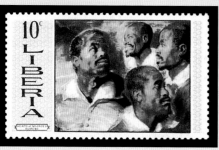

賴比瑞亞　黑人群像　1969

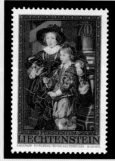

列支敦士坦　魯本斯之子
1976

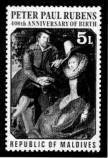

馬爾地夫　魯本斯與前妻
伊莎貝拉　1977

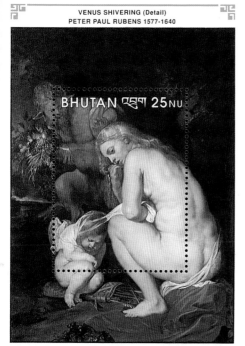

不丹
顫抖的維納斯
1991

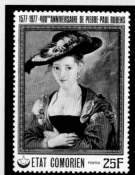

科摩羅群島
戴草帽的婦女
1977

馬爾地夫　一群牛的風景　1991

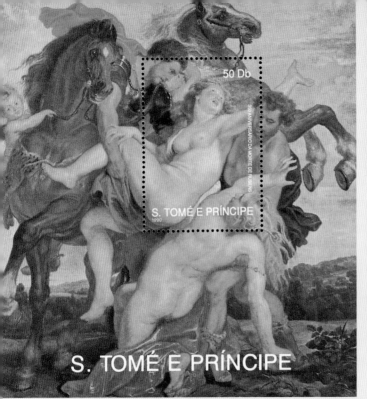

50 Db

S. TOMÉ E PRÍNCIPE

1990

S. TOMÉ E PRÍNCIPE

聖湯姆斯及太子島　搶奪紐普西士的女兒　1990

1577·1977·400ᵗʰ ANNIVERSAIRE DE PIERRE·PAUL RUBENS

ETAT COMORIEN POSTES 50F

科摩羅群島　維納斯的化粧　1977

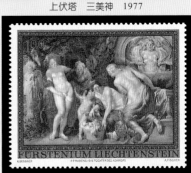

REPUBLIQUE DE HAUTE·VOLTA

65F

400-ème Anniversaire de la Naissance de PETER PAUL RUBENS

LA NATURE PAREE PAR LES TROIS GRACES

上伏塔　三美神　1977

P. P. RUBENS 1577–1640

SÃO TOMÉ E PRÍNCIPE

10 $

DIANA e SUAS NINFAS SURPREENDIDAS PELOS FAUNOS

聖湯姆斯及太子島　被牧羊神驚嚇的黛安娜與寧芙　1977

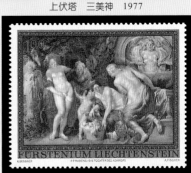

190

FÜRSTENTUM LIECHTENSTEIN

列支敦士坦
賽克洛普的女
兒們　1976

P. P. RUBENS 1577–1640

5 $

SÃO TOMÉ E PRÍNCIPE

A SENTENÇA de PÁRIS

聖湯姆斯及太子島　帕里斯的裁判　1977

GUYANA $250

ORIGIN OF THE MILKY WAY

CHRISTMAS 1993 RUBENS 1993

蓋亞那
銀河的起源
（局部圖）　1993

70

格瑞納達・格
林納丁斯
羅特的分離
1991（左圖）

格瑞納達・格
林納丁斯
參孫與大麗拉
1991（右圖）

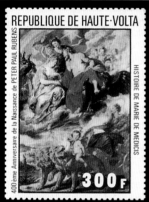
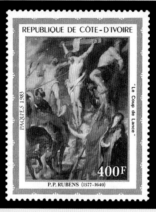
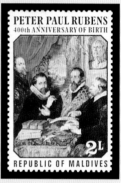

馬爾地夫　四位哲學家
1977

上伏塔　瑪麗・德・梅迪奇的婚禮　1977　象牙海岸　茅刺基督　1983

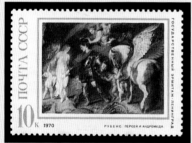

俄國　安德米達與皮爾薩斯　1970

匈牙利　巴爾巴接到大衛王的信　1977

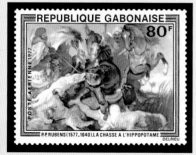

迦彭　獵獅　1977

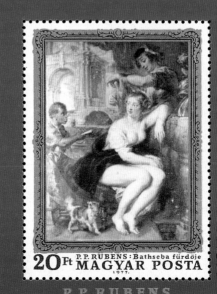

哈爾斯 Frans Hals
1580-1666

生於梅赫倫,為荷蘭的最初畫家。他以大膽明快的筆觸,巧妙地畫出人物瞬間的表情,把荷蘭的肖像畫真正提昇為充滿人性藝術之功臣。其作品中大部分洋溢著幽默感,曾被譽為「笑的畫家」。

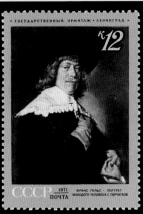

俄國
男士像
1971

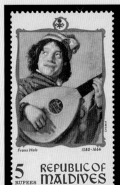

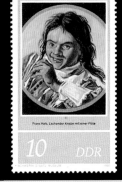

法國
笛卡爾與
《方法論》書
1937

馬爾地夫　彈曼陀林者　1970（左圖）
東德　吹笛少年的微笑　1980（右圖）

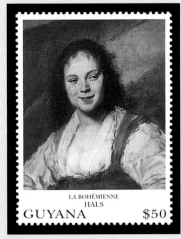

蓋亞那　波西米亞女人　1993

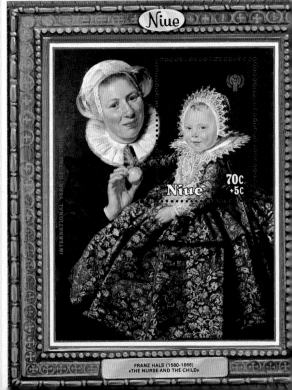

紐埃　乳母與幼兒　1979

史托洛茲

Bernardo Strozzi
1581-1644

生於義大利熱那亞，又稱卡布希諾（Cappucino），曾作卡布丁教會的僧侶，受卡拉瓦喬與魯本斯畫風的影響，以豪華的色彩，畫了很多市民生活的風俗畫，是義大利北部巴洛克時期最有名的畫家。

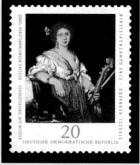

東德　中提琴演奏者　1976

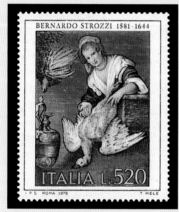

義大利　廚子　1978

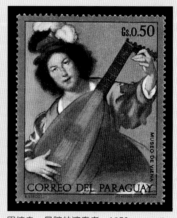

巴拉圭　曼陀林演奏者　1972

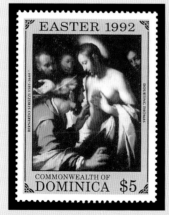

多明尼加　不信的托馬斯　1992

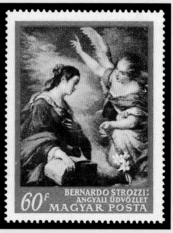

匈牙利　預告耶穌誕生　1968

普桑 Nicolas Poussin
1594-1665

生於諾曼第，很早就到了巴黎，成為一名畫家，一生大部分在義大利度過，崇仰羅馬的雕刻，而重視形態美。他的繪畫充分表現古典與理智的風格，被稱為法國近代繪畫之鼻祖。

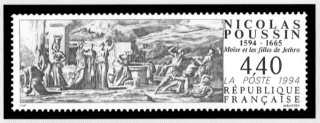

法國　摩西與葉特羅的七個女兒　1994

俄國　自畫像　1965

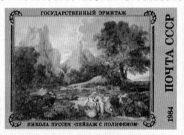

俄國　有獨眼巨人波里菲摩斯的風景　1984

俄國　唐吉勒與阿米尼亞　1971

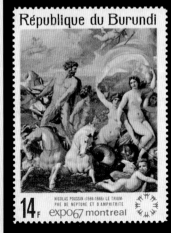

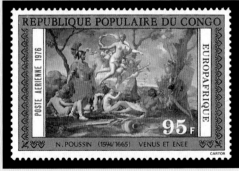

剛果　維納斯與勇士　1976

蒲隆地　海神尼普頓和其妻安碧特伊的勝利（局部圖）　1967

里貝拉

José de Ribera
1588-1658

生於西班牙的瓦倫西亞，後至義大利學畫，深受卡拉瓦喬的影響，在宗教題材之中特別喜愛殉教及懲罰的主題。在銅版畫上亦頗有成就。在他返回西班牙時，同時亦將卡拉瓦喬的自然主義之明暗法帶回了西班牙。

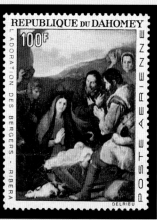

達荷美　牧羊人的膜拜　1966

西班牙　聖克利斯多夫　1963　　約旦　跛腳的年輕人　1974

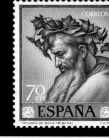

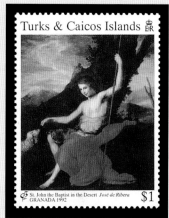

西班牙　自畫像　1963　　西班牙　酒神的勝利　1963

土克斯及開卡司群島　施洗者聖約翰
1992

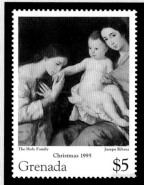

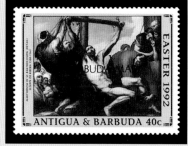

格瑞納達　聖家族　1995

安地瓜和巴布達　聖巴塞洛繆的殉難　1992

聖克利斯多福・尼維斯・安奎納　聖三位一體　1974

葛奇諾

Guercino
1591-1666

生於非拉拉，早年在羅馬從事繪畫工作，擅長於素
描，將卡拉瓦喬的強光明暗對比導入其畫面，使其更
顯示獨特的清新。曾替教皇格列高里十五世創作了許
多畫。

愛爾蘭　聖母子　1978

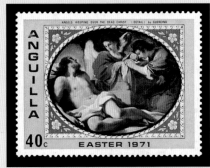

聖馬利諾　聖馬利奴斯之手
1975

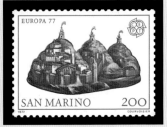

科克群島　聖母與燕子
1972

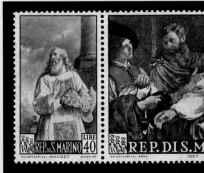

安哥拉　天使哀悼基督　1971

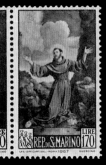

聖馬利諾　古代的聖馬利諾　1977

聖馬利諾　聖馬利奴斯‧浪子回頭‧聖法朗西斯克　1967

拉圖爾

Georges de La Tour
1593-1652

法國十七世紀最重要的宗教畫家。他的作品具有雕刻的充實感受，受卡拉瓦喬的影響甚大，他將發光的東西畫進畫面，賦予整個畫面深刻的實感，作品中常常帶著陰沉寂寞之感，被人稱為「晚上的畫家」。

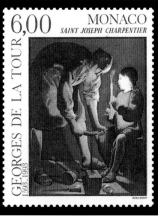

摩納哥　木匠聖約瑟夫　1993

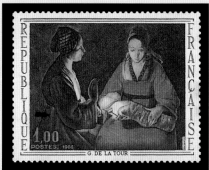

法國
新生兒
1966

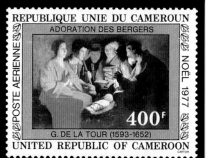

喀麥隆
牧羊人的膜拜
1977

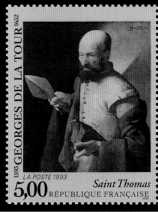

法國　聖托瑪斯　1993

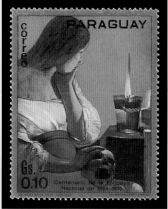

巴拉圭
瑪利‧瑪德蓮在油燈前
（局部圖）　1971

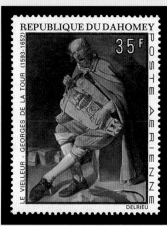

達荷美　彈手搖琴者　1972

盧南兄弟

Antoine Le Nain　1588-1648
Louis Le Nain　1593-1648
Mathieu Le Nain　1607-1677

盧南三個兄弟全是畫家，皆為路易十三時的皇家美術院會員。三位畫家在平民生活的描寫中開拓獨特境界，在羅浮宮留下了描繪農民生活的著名作品，如〈農人的家族〉、〈坐乾草車歸來〉等。

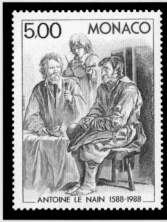

摩納哥　Antoine・盧南兄弟　1988

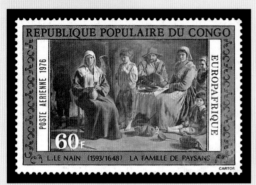

剛果　Louis・農人的家族　1976

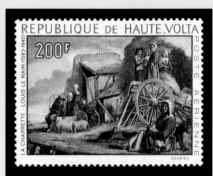

上伏塔　Louis・坐乾草車歸來　1968

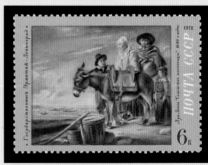

俄國　Louis・擠奶的家族　1972

甘比亞　Mathieu・勝利的寓意　1993

78

約丹斯

Jacob Jordaens
1593-1678

生於安特衛普，師事魯本斯之師匠諾特，後認識魯本斯而深受其影響。受瑞典王之愛顧，生前聲名大噪，其畫風激烈粗拙，將民族特色表現淋漓盡致。

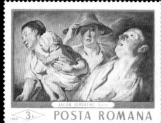

羅馬尼亞　夏天　1968

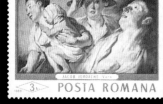

羅馬尼亞　狩獵後　1970

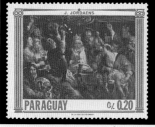

巴拉圭　餐桌上的國王　1967

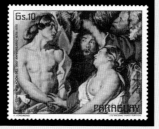

巴拉圭　墨勒阿革洛與阿塔蘭忒
1978

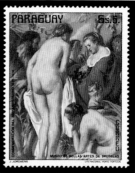

巴拉圭　豐饒的寓意　1978

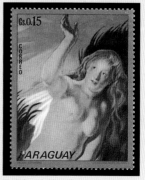

巴拉圭　女神莉達　1973

比利時　左：讀書的婦人；中：吹笛人；右：讀信的老婦人　1949

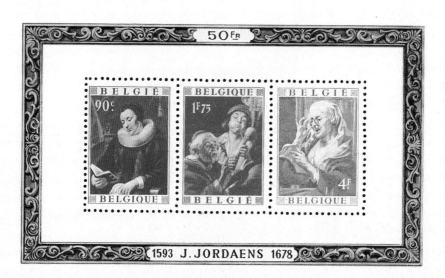

蘇巴朗

Francisco de Zurbarán
1598-1664

西班牙巴洛克重要畫家，特別以宗教題材畫馳名。作品具有卡拉瓦喬式的自然主義和陰暗色調主義的特徵。他受維拉斯蓋茲的早期作品和里貝拉的影響。他用自然主義所表達的強烈宗教虔誠，比其他人更令人折服。

寮國　婦女像　1984

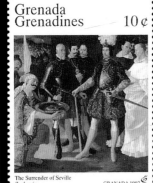

格瑞納達・格林納丁斯　塞維亞的投降
1992

獅子山　使徒安德烈　1992

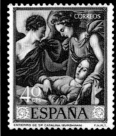

西班牙　聖托馬斯・阿奎那
1962

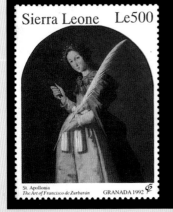

獅子山　聖阿波羅尼亞　1992

西班牙　聖凱莎琳的埋葬
1962

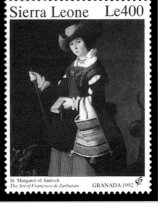

獅子山　安底奧克的聖瑪格麗　1992

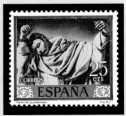

西班牙　聖塞拉比烏斯的殉難
1962

維拉斯蓋茲

Diego de Silvay Velázquez
1599-1660

生於西班牙塞維亞，是偉大的宮廷畫家，他是凡·艾克以來使用油畫顏料最成功的近代畫家之一。他以溫雅有力的筆觸，留下了很多王公及宮廷仕女的肖像畫，是歐洲史上最出名的肖像畫家。

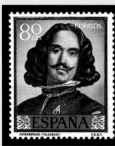

西班牙　自畫像　1959

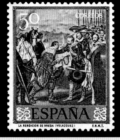

西班牙　戰勝布雷達　1959

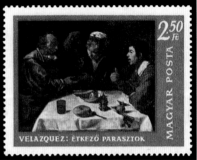

匈牙利　圍桌的農夫　1968

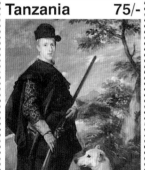

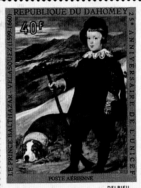

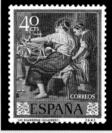

西班牙　紡織女　1959

坦尚尼亞　穿獵裝的樞機主教費南度親王　1992（左圖）

達荷美　狩獵裝的卡洛斯王子 1971（右圖）

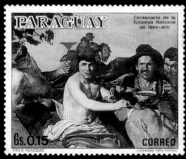

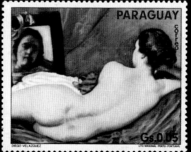

巴拉圭 酒神（局部圖）　1970（左圖）

巴拉圭 鏡中的維納斯 1975（右圖）

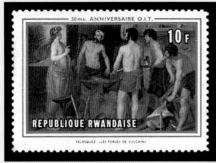

盧安達　火神的冶鐵廠　1969

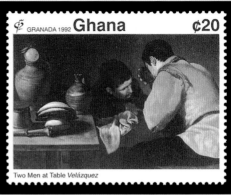

迦納　桌邊的兩位男子　1992

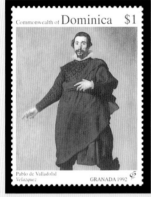

多明尼加　丑角帕布洛・德・瓦拉多利多　1992

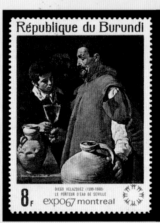

蒲隆地　塞維亞搬水人　1967

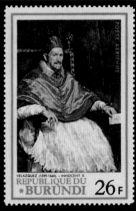

蒲隆地　教皇英諾森十世　1968

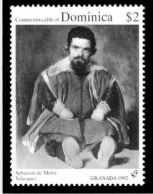

多明尼加　侏儒塞巴斯提安・德・摩拉　1992

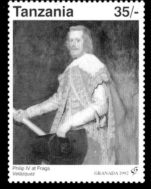

坦尚尼亞　菲利普四世　1992

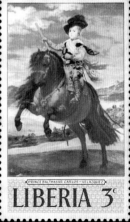

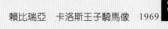

賴比瑞亞　卡洛斯王子騎馬像　1969

IVème CENTENAIRE DE LA NAISSANCE DE DIEGO RODRIGUEZ de SILVA y VELAZQUEZ, 1599-1660

25000 FMG 5000 Ariary
Le Duc d'Olivares

Paositra 1999

REPOBLIKAN'I MADAGASIKARA

REPOBLIKAN'I MADAGASIKARA

Les Ménines

馬拉加西　上圖：奧利華列斯伯爵的騎馬像；下圖：宮廷仕女　1999

凡·戴克

Sir Anthony van Dyck
1599-1641

生於比利時安特衛普,為魯本斯的弟子。他雖無魯本斯那種雄偉的獨創性,但對於來自外部的強烈印象卻極其敏感,他的特色在於優雅的形態及纖細之感,喜作肖像畫,受英王查理一世之邀,渡倫敦任宮廷畫家,作了許多宮廷貴族的肖像畫。

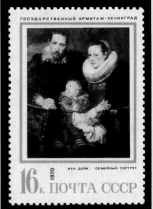

俄國 全家福 1970

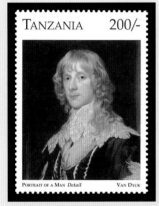

坦尚尼亞 男士像 1996

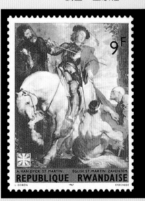

盧安達 聖馬丁與窮人 1967

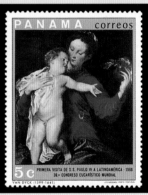

巴拿馬 聖母子 1968

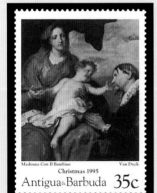

安地瓜和巴布達 聖母子與聖人
1995

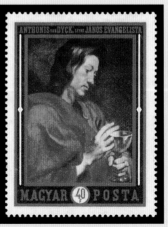

匈牙利 福音傳道者聖約翰 1969

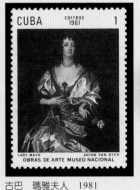

古巴 瑪雅夫人 1981

紐埃　聖母哀子　1980

比利時　泰達路斯與伊卡爾斯
1944

比利時　安特衛普市長
1961

比利時　威廉公與新娘
1964

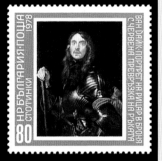

保加利亞　甲冑騎士　1978

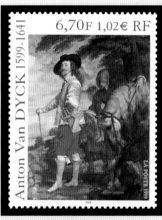

法國　狩獵的查理一世　1999

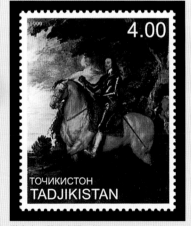

塔吉克　英王查理一世　1999

巴拉圭　牧神與維納斯　1970

林布蘭特

Rembrandt Harmensz van Rijn
1606-1669

生於萊登，為一徹底的寫實派畫家，所畫人物與景象皆日常生活的人群與自然。他是最偉大的理想主義者，並為唯一能真正將巴洛克風格與義大利文藝復興廓清的東西加以理解、消化的畫家，可與達文西、魯本斯並列為繪畫史上最大的巨匠。

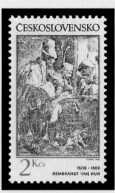

捷克　客棧裡的音樂家
1982

俄國　達娜伊　1976

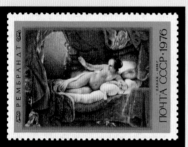

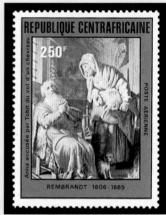

中非　托比責怪安娜偷小羊　1981

俄國　花神　1973

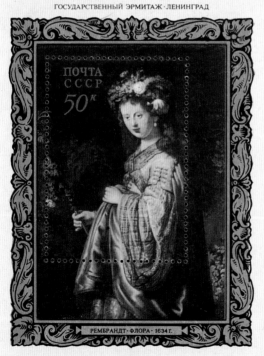

1973

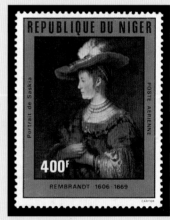

尼日　妻莎絲吉雅　1981

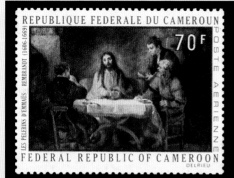

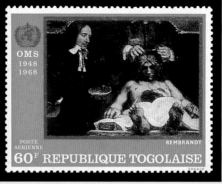

喀麥隆　以馬午斯的基督　1970　　　　　　多哥　解剖學課　1968

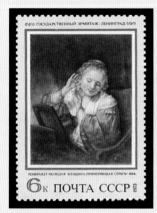

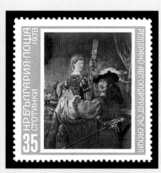

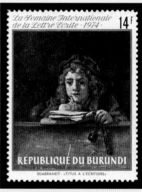

俄國　戴耳環的婦人　1973　　保加利亞　林布蘭特與莎絲吉雅　　蒲隆地　愛子泰塔斯　1974
　　　　　　　　　　　　　　　　1978

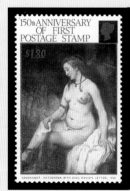

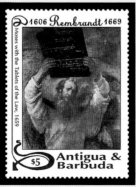

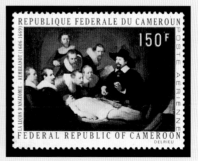

紐埃　洗澡的巴爾巴　1990　　安地瓜和巴布達　摩西與十誡法　　喀麥隆　杜普博士的解剖學課　1970
　　　　　　　　　　　　　　　版　1993

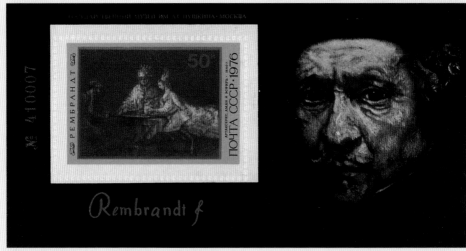

俄國　右：自畫像；左：亞哈隨魯王、以斯帖與哈曼　1976

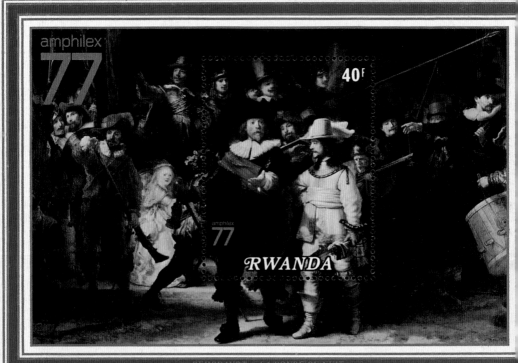

盧安達　夜巡　1977

穆里羅

Bartolomé Estebán Peréz Murillo
1618-1682

生於西班牙塞維亞，年輕時從維拉斯蓋茲學畫，是一位宗教畫家。他作畫不論瑪利亞或基督皆作溫和慈愛之貌。他也喜作取材於乞丐或流浪者的風俗畫，畫中充滿著可親之情與慈愛氣氛。被稱為西班牙的拉斐爾。

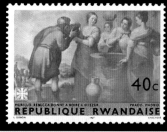

盧安達　利貝加與耶勒沙　1967

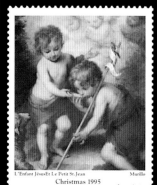

迦納　孩子們與貝殼（幼年的基督與聖約翰）　1995

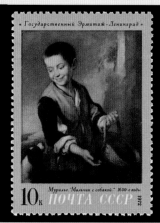

俄國　少年與狗　1972

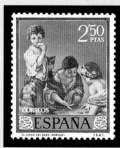

西班牙　玩骰子的孩子　1960

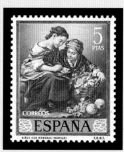

西班牙　數錢的孩子　1960

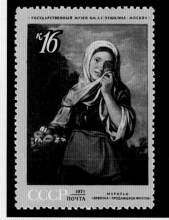

俄國　帶水果的少女　1971

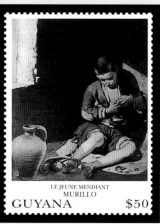

蓋亞那　乞丐　1993

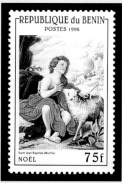

貝寧　施洗者聖約翰　1996

89

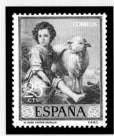

西班牙　神聖的牧羊人
1960

賓林島　天使報喜　1985

安哥拉　背十字架往加爾瓦里　1970

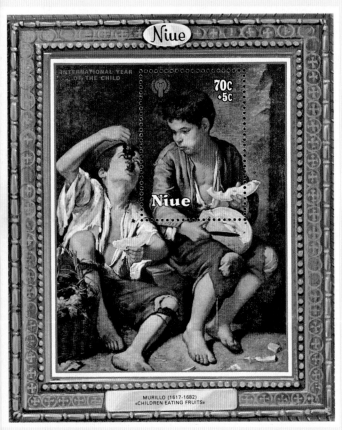

紐埃　吃餅乾的孩子　1979

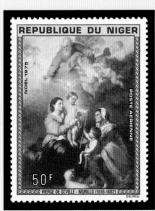

尼日　塞維亞的聖母子　1975

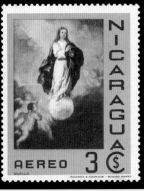

尼加拉瓜　聖靈的懷孕　1968

特波許 Gerard ter Borch
1617-1681

荷蘭有名的室內畫家。曾往義大利、英國等地遊學，主要活躍於哈倫及阿姆斯特丹。肖像畫之外，好作市民社交的集會及家庭生活的情景，長於絹、緞衣著的描寫。

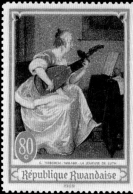

盧安達　彈奏魯特琴者　1969

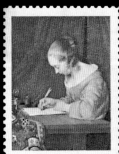

美國　寫信的婦人　1974

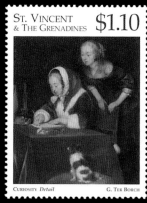

聖文森・格林納丁斯　好奇心　1996

東德　讀信的軍官　1976

俄國　喝檸檬水者　1974

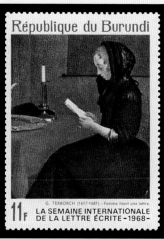

蒲隆地　讀信的婦人　1968

盧布倫 Charles Le Brun
1619-1690

他不僅是畫家，同時也是建築家兼雕刻家，深得路易十四的信任，任首席宮廷畫家。當時不論宮廷、城堡、教堂皆在他手下或指導下從事裝飾，左右了整個路易十四時代的藝術活動。

法國　文學家高乃依　1937

喀麥隆　牧羊人的膜拜　1976

喀麥隆　傳道者聖約翰的殉難　1984

古巴　帕里斯的裁判　1989

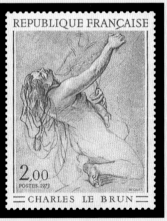

法國　跪著的女人　1973

史丁 Jan Steen
1626-1679

出生於荷蘭萊登市，到海牙以後才嶄露頭角。專門畫一些幽默的情景來顯示中產階級和低階層的消遣及娛樂。他的畫被歸類為風俗畫，但是他所表達的內容通常較複雜，並包含了古老諺言和格言的暗示。

荷蘭　混亂的人們　1999

荷蘭　快樂的同伴　1979

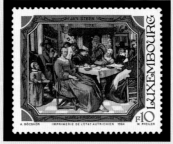

盧森堡　主顯節　1984

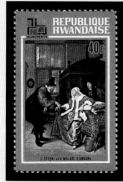

盧安達　苦戀的婦人　1973

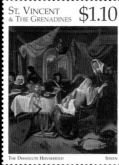

聖文森・格林納丁斯　放蕩的一家　1996

聖文森・格林納丁斯　在陽台的歡樂人們　1996

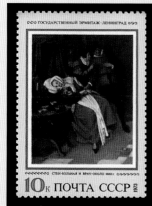

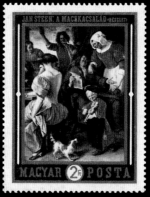

荷蘭　史丁　1940

俄國　醫師與女病人　1973（左圖）

匈牙利　歡樂　1969（右圖）

德戶許 Pieter de Hooch
1629-1684

出生於荷蘭鹿特丹，是風俗畫家。以畫內景和陽光著名，作品在風格和主題上與維梅爾的作品相似，都是尺幅小，精緻完美，有非凡的構圖才能。他專注於庭院、花園、室內設計、以及中產階級的婦女、奴僕日常生活等的畫。

上伏塔　庭院中的女人和小孩
1970

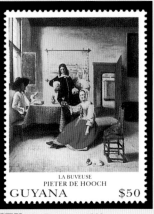

蓋亞那　La Buveuse　1993

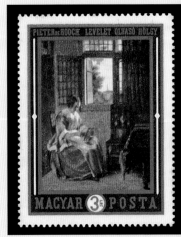

匈牙利　讀信的婦女　1969

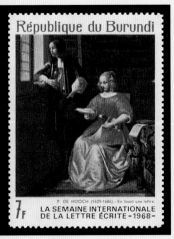

蒲隆地　讀信的婦女　1968

梅組

Gabriel Metsu
1629-1667

出生於荷蘭萊登市，可是多半在阿姆斯特丹作畫；從
事室內畫、風俗畫之製作。其特色在於新鮮的色感及
平易近人的優美氣氛之描寫。他的風格與特波許和德
戶許極接近，常和他們的作品混淆難辨。

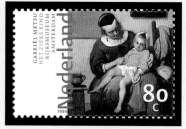

荷蘭　母與子　1999

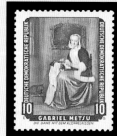

東德　織花邊的婦人
1959

東德　坐著的男孩
1978

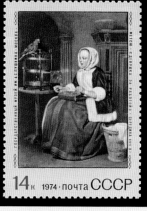

俄國　工作中的少女　1974

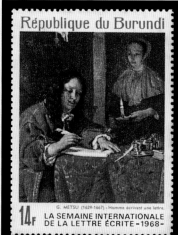

蒲隆地　寫信的男士　1968

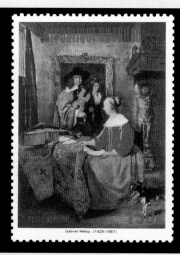

查德　聽小提琴演奏的婦人　1973

維梅爾 Van Delzt Vermeer
1632-1675

為荷蘭風俗畫家中最傑出者,現存的作品不足四十件。他的特色在於表現明淨的大氣及光線之中寧靜安祥的荷蘭市民之家庭生活氣氛。近年他的作品重被提高評價。

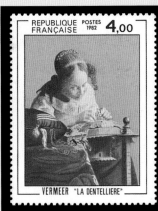

法國　織花邊女孩　1982

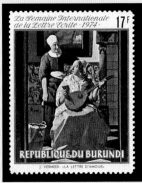

蒲隆地　情書　1974

盧安達　倒牛奶的廚娘　1975

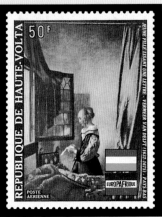

上伏塔　讀信的少女　1973

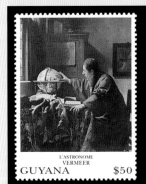

蓋亞那　天文學家　1993

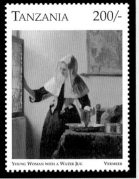

坦尚尼亞　拿水壺的少婦　1996

埃圖塔基　讀信的婦女
1979（左圖）

埃圖塔基　寫信
（局部圖）　1979（右圖）

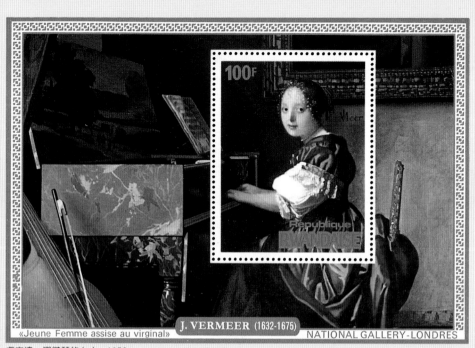

«Jeune Femme assise au virginal» J. VERMEER (1632-1675) NATIONAL GALLERY-LONDRES

盧安達　彈鍵琴的女人　1975

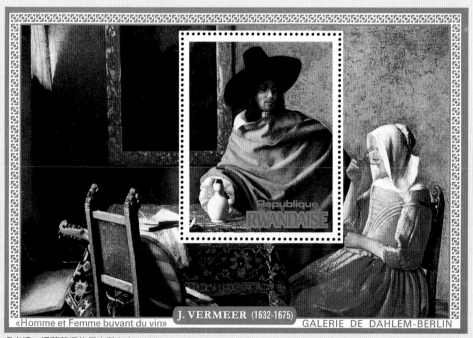

«Homme et Femme buvant du vin» J. VERMEER (1632-1675) GALERIE DE DAHLEM-BERLIN

盧安達　喝葡萄酒的男士與女士　1975

盧安達　布欣—維納斯的勝利
1974

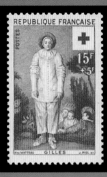

法國　華鐸—丑角　1956

尼加拉瓜　根茲巴羅—女士像（Giovanna
Bacelli）　1978

洛可可時期繪畫郵票
（18 世紀）

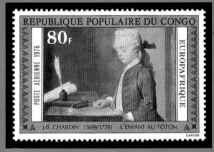

剛果　夏爾丹—少年與陀螺　1976

　　十七世紀的歐洲是巴洛克藝術的天下，然而一進入十八世紀就轉變成洛可可式藝術的天下，而洛可可式藝術的中心以法國爲主點。洛可可（Rococo）這個語詞是取自原來意爲小石頭、小砂粒的法語 Rocaille。在美術史上是指利用宮殿庭園內的貝殼或石頭等來裝飾的假山或岩窟，而後來變成特指具有洛可可式樣的貝殼狀曲線之裝飾款式。這種裝飾給人混雜之感，但卻更令人覺得美觀，深受當時一般人的喜愛。這種洛可可式的藝術很快的被運用到建築、雕刻、繪畫上，其作品風格小巧、精緻，輕快華麗，與巴洛克時期藝術的莊嚴，巨大相比，巴洛克是權威主義的產物，它是奉獻給王權的，而洛可可是實利主義的產物，致力於個人快樂的尋求。洛可可風格的存在時間並不長久，它很快地便被新古典主義取代了。這時期的著名畫家如下：

　　1．法國：華鐸、夏爾丹、布欣等人。

　　2．義大利：提埃波羅、卡那雷托等人。

　　3．英國：雷諾茲、根茲巴羅等人。

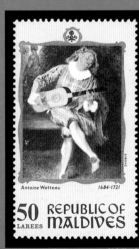

馬爾地夫　華鐸—彈吉他的丑角
1970

利契 Sebastiano Ricci
1659-1734

出生於威尼斯，是最早的巡迴威尼斯畫家，此外尚有
卡那雷托、提埃波羅等。起先在羅馬、佛羅倫斯等地
作畫，然後前往維也納、英國、巴黎作畫。他把維洛
內塞的傳統應用在十八世紀的風格裡。

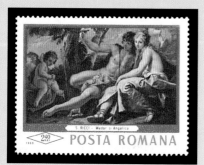

羅馬尼亞　梅多與安吉利克　1968

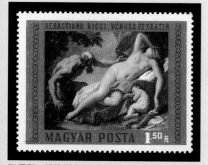

匈牙利　維納斯與森林之神　1970

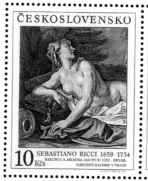

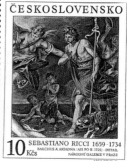

捷克　酒神巴卡斯與阿莉亞德妮　1988

華鐸 Antoine Watteau
1684-1721

出生於比利時邊境，及長至巴黎學畫，傾倒於魯本斯及維洛內塞，逐漸確立了自己的風格，並成為法國美術學院院士。他擅長於用夢幻般的哀愁情調將貴族們遊宴的情景表現於畫面之上，是洛可可美術的代表畫家。

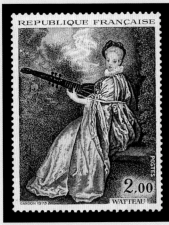

法國　優雅的音樂家（the Delicate Musician）1973

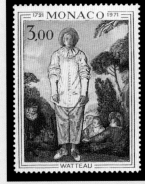

摩納哥　丑角　1971

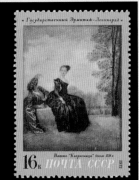

俄國　憂鬱的婦人　1972

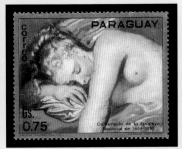

巴拉圭　睡著的女人　1971

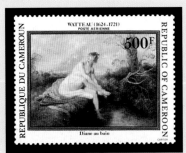

喀麥隆　洗澡的黛安娜　1984

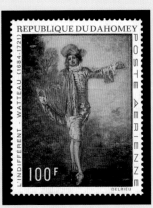

達荷美　冷漠的人　1971

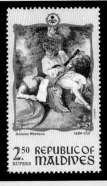

馬爾地夫　彈吉他的人與婦人　1970

提埃波羅 Giovanni Battista Tiepolo 1696-1770

早熟的天才，二十歲左右，就已經有官方向他訂畫，他的素描又使銅版畫家趨之若鶩，他很幸運的擁有一批富裕的資助者，並在威尼斯及烏迪尼大主教的宮殿作畫，他的油畫強調明暗維持巴洛克風的範例。

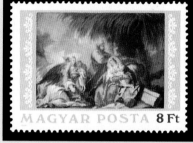

匈牙利　逃往埃及途中休息　1984

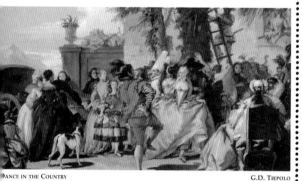

坦尚尼亞　鄉村舞蹈　1995

安哥拉　東方三博士的膜拜　1970

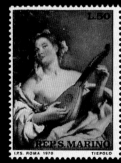
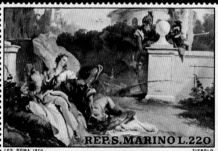
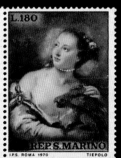

聖馬利諾　彈曼陀林的婦女‧受驚嚇的里納得與阿米達‧抱鸚鵡的婦人　1970

卡那雷托 Canaletto 1697-1768

威尼斯派風景畫的主要代表者，他的現實意象由透視法所構成，具有複雜的調和及取得平衡的剛勁。他的畫超越了單純的紀錄，使威尼斯城呈現新的外觀及動人的形態與韻律。

蒲隆地　昇天祭　1972

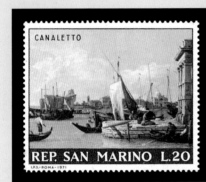

聖馬利諾　威尼斯海關風景　1971

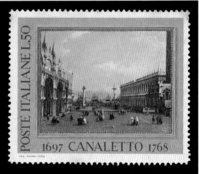

義大利　小聖馬可寶殿　1988

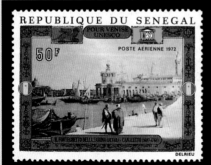

塞內加爾　船埠　1972

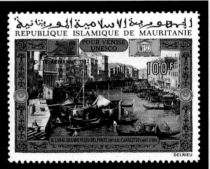

茅利塔尼亞　大運河　1972

夏爾丹 Jean-Baptiste Siméon Chardin 1699-1779

出生於巴黎，是一位忠於寫實的市民畫家。他從平實
的市民中發現真實，以穩重的寫實手法表現很多風俗
畫和靜物畫。他從荷蘭派學到的精密描寫，不僅只表
現內容，同時亦使色感質感等繪畫本身的問題盡力趨
於近代化。這點委實功不可沒。

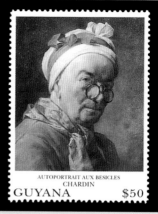

蓋亞那　帶眼鏡的自畫像　1993

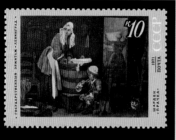

俄國　洗衣婦　1971

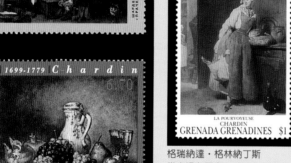

格瑞納達・格林納丁斯
從市場上回來　1993

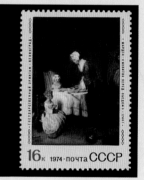

俄國　飯前的祈禱　1974

法國　葡萄與石榴　1997

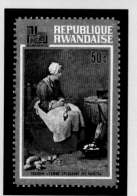

盧安達　削蘿蔔的女人　1973

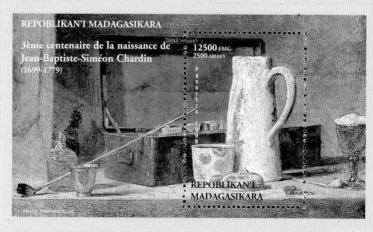

馬拉加西　抽煙箱與水壺　1999

隆吉 Pietro Longhi
1702-1785

出生於威尼斯的風俗畫家，以畫小幅威尼斯社會和家庭生活景象著名。畫面嫵媚天真，而為大眾喜愛，有洛可可藝術的親切感，並表現啓蒙運動的特徵，對社會觀察饒有興趣。

上伏塔　家庭音樂會　1972

尼日　犀牛　1974

蒲隆地　閒談　1971

蒲隆地　玉米麵團　1971

布欣 François Boucher 1703-1770

生於巴黎，為首任美術院的會長，法王路易十五的首席畫家，他繼承華鐸的畫風，描寫當時的沙龍中享樂甘美氣氛，他是一個富有設計新穎裝飾式樣的天才畫家。

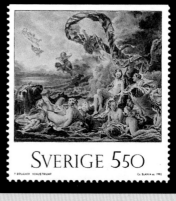

瑞典
維納斯的勝利
1992

巴拉圭　維納斯與愛神　1971

赤道幾內亞
水浴的黛安娜
局部圖）　1975

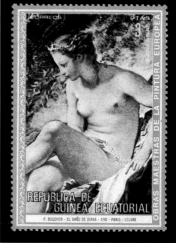

法國　狩獵回來的黛安娜　1970

巴拉圭
愛神與三美神
1974

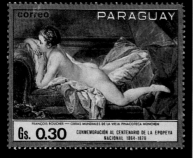

巴拉圭
金髮宮女
1970

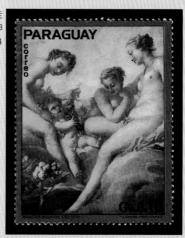

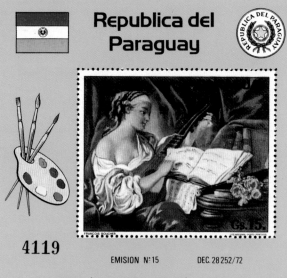

REPUBLICA del
Paraguay

REPUBLICA DEL PARAGUAY

FRANCOIS BOUCHER

Gs.15.

4119

EMISION N°15 DEC. 28 252/72

+Gs.5. COLABORACIÓN VOLUNTARIA A LA CREACIÓN DEL MONUMENTO AL MARISCAL
FRANCISCO SOLANO LÓPEZ, HÉROE MÁXIMO DE LA NACIÓN PARAGUAYA

LE DEJEUNER
BOUCHER
ST. VINCENT & GRENADINES $1

聖文森・格林納丁斯　午餐　1993

巴拉圭　彈奏曼陀林的女人　1975

Christmas 1997

FRANCOIS BOUCHER THE RISING OF THE SUN

Grenada
Grenadines $6

格瑞納達・格林納丁斯　太陽的昇起　1997

瓜爾第 Francesco Guardi
1712-1793

瓜爾第兄弟皆為畫家，曾被視為卡那雷托的追隨者，卡那雷托式風景的浪漫解釋者，不僅在繪畫技巧上，在透視法的骨骼上也有其獨特的解釋。他很受英國人及其他外國人欣賞，一七八四年被選入威尼斯美術院。

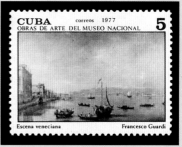

古巴　威尼斯風景　1977

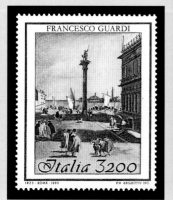

義大利　市景　1993

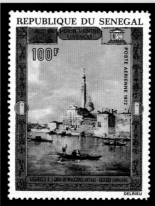

塞內加爾　聖喬治教堂　1972

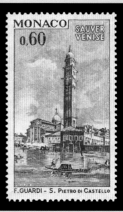

摩納哥　聖彼得教堂　1972

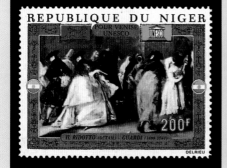

尼日　化裝舞會　1972

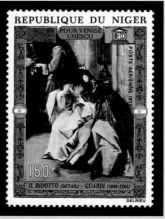

尼日　化裝舞會　1972

雷諾茲
Sir Joshua Reynolds
1723-1792

英國十八世紀中末期肖像畫家和藝術理論家。早年至義大利學畫，受米開朗基羅的影響甚大，回國後任宮廷畫家。一七六八年創建皇家美術院，出任第一任院長。他的畫比較通俗平易，偏好繪製歷史畫、兒童畫和肖像畫。

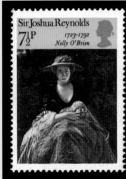

英國　女士像（Nelly O'Brien）
1973

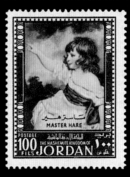

約旦　少爺（Master Hare）
1974

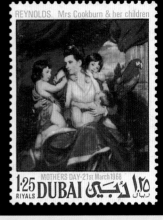

杜拜　婦人與孩子們　1968

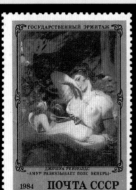

俄國　愛神與維納斯　1984

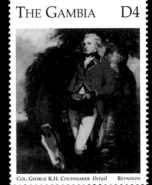

甘比亞　軍官像（Col.George K.H.）
1996

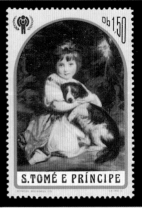

聖湯姆斯及太子島　少女（Miss Bowele）1981

格樂茲 Jean-Baptiste Greuze
1725-1805

法國風俗畫和肖像畫家，十八世紀後期以感傷和說教的軼事做為論畫題材的創始者。夏爾丹是描寫平民生活寫實方面的形態，而格樂茲則是刻畫平民生活浮誇方面的情景，其甘美的通俗表現頗受時人歡迎，作品富於感傷味。

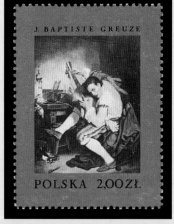

波蘭　狩獵後的吉他奏者　1967

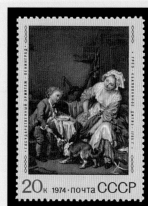

俄國　寵壞的孩子　1974

甘比亞　打破雞蛋　1996

古巴　少女像　1982

蓋亞那　村莊裡的訂婚　1993

109

根茲巴羅 Thomas Gainsborough
1727-1788

出生於英國薩克福郡，雖「肖像畫為錢，風景畫為愛」為其名言，但仍以肖像畫聞名當世。他是以冷靜的觀察人物性格、比對及情緒的把握等原則作肖像畫，極其重視人物神韻的表現，比其同時代有名之畫家更接近現代化。

美國 道格拉斯夫人
（Mrs.John Douglas）
1974

尼加拉瓜 安德魯士夫妻 1977

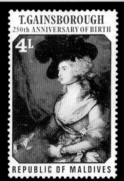

馬爾地夫 西頓絲婦人 1977

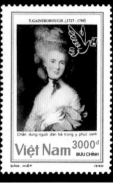

越南 青衣婦人 1990

尼加拉瓜 青衣少年 1977

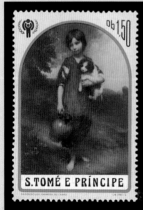

聖湯姆斯及太子島 鄉下女孩
1981

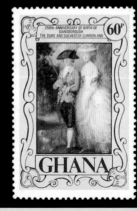

迦納 康伯蘭公爵夫婦 1977

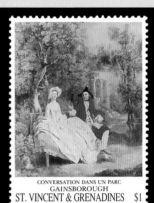

聖文森・格林納丁斯 在公園裡談話
1993

佛拉哥納爾 Jean Honoré Fragonard
1732-1806

法國畫家，他是夏爾丹和布欣的弟子，曾到羅馬法蘭
西學院深造。他的作品多采多姿，有的似乎是氣象萬
千的亂塗亂抹，有的又彷彿是很用心的描寫細琢。他
和布欣的畫相同，多半以路易王朝的貴族生活為題
材。

法國　扮丑角的孩子　1962

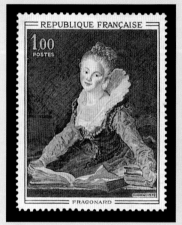

法國　念書　1972

法國　寫信　1939

波蘭　念信　1957

盧安達　上音樂課　1969

俄國　偷吻　1984

聖文森‧格林納丁斯　莫內—印象‧日出　2000

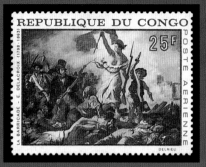

剛果　德拉克洛瓦—領導民眾的自由女神　1968

近代繪畫郵票
（19 世紀）

幾內亞　米勒—拾穗　1998

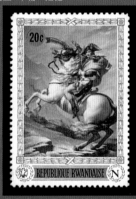

盧安達　大衛—橫越阿爾卑斯山
的拿破崙　1969

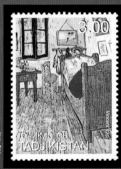

塔吉克
梵谷—畫
家的臥室
1999

　　十九世紀前半，由於自由主義的思想與科學文明的發達，美術脫離了宗教與宮廷的束縛，畫家們任憑自己的個性，自由創造；於是產生了種種流派，以法國為中心，展開了近代的美術。這時期稱為「浪漫時期」，此時期包括新古典主義、浪漫主義、自然主義及寫實主義。

　　十九世紀後半，歐洲興起一種新形態的藝術，起源於法國，那就是印象派（Impressionism），其特點是注重光和色的變化，直接面對自然景色作畫。繼之而起的一批「印象派之後」的畫家，他們輕視外表而重視內在表現，為現代繪畫確立了主觀表面的基礎。這時期的各派著名畫家如下：

　　1‧新古典主義派：大衛、安格爾等人。

　　2‧浪漫主義派：哥雅、傑里訶、德拉克洛瓦等人。

　　3‧自然及寫實主義派（又稱巴比松派）：柯洛、庫爾貝、泰納、米勒等人。

　　4‧印象派：馬奈、莫內、雷諾瓦、竇加等人。

　　5‧「印象派之後」的畫家：塞尚、高更、梵谷、羅特列克等人。

哥雅
Francisco de Goya
1746-1828

生於西班牙薩拉戈薩州，是十九世紀初西班牙最偉大的畫家。他以冷靜的自然研究與現實批判的態度表現人物。他曾以宮廷畫家而備受尊崇。晚年以厭棄西班牙的政治情勢而離開西班牙，終老於法國的波爾多。

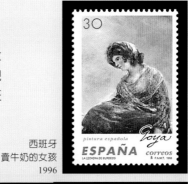

西班牙
賣牛奶的女孩
1996

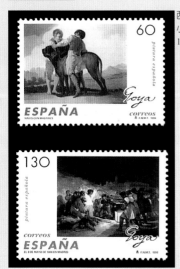

西班牙
小孩與馬斯提夫狗
1996

保加利亞　馬德里：1808 年 5
月 3 日（局部圖）　1996

尼加拉瓜　聖格列高里教皇
1978

西班牙
馬德里：1808 年 5 月 3 日
1996

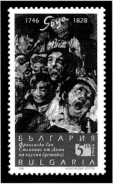

保加利亞　聖伊斯得羅的
朝聖(San Isidro)　1996

赤道幾内亞　卡洛斯四世的
家族　1996

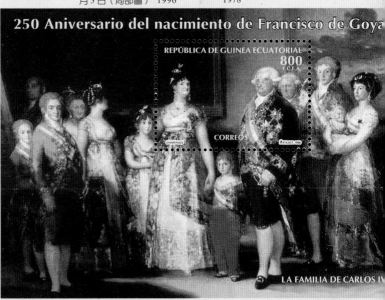

250 Aniversario del nacimiento de Francisco de Goya

LA FAMILIA DE CARLOS IV

多哥　巫子夜之集會　1978

法國　情書　1981

奧地利　鬥牛士　1969

塔吉克　吃兒子的魔神(Saturno)
2000

匈牙利　磨刀匠　1968

250 години
от рождението на
Франсиско
Гоя

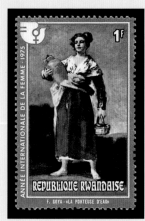

盧安達　提水的女子　1975

保加利亞　上：裸體的瑪哈
下：著衣的瑪哈　1996

大衛 Jacques Louis David
1748-1825

生於巴黎，是古典派的先驅者，他在法國革命前後的動盪時代中，掌握了法國美術界的勢力，對拿破崙極為崇拜，畫了很多有關拿破崙的肖像畫，如〈橫越阿爾卑斯山的拿破崙〉、〈拿破崙的加冕禮〉等。拿破崙下台後，他也被逐亡命布魯塞爾。

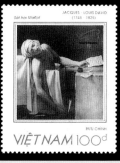

越南　馬拉之死　1981

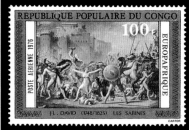

剛果
莎賓娜
1976

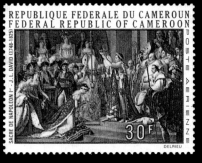

喀麥隆　拿破崙的加冕禮　1969

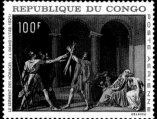

剛果
荷拉斯兄弟的誓言
1968

盧安達　雷卡米埃夫人　1982

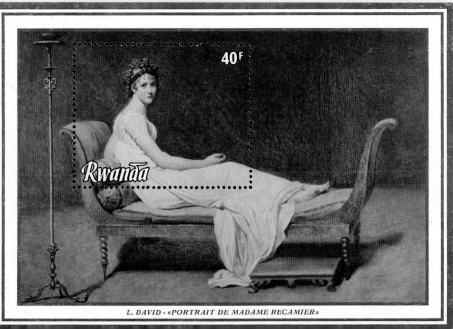

L. DAVID - «PORTRAIT DE MADAME RECAMIER»

勒布倫夫人

**Madam Vigee Lebrun
1755-1842**

法國大革命時代的有名女畫家,她的父親是肖像畫家,從小就隨父學畫,二十三歲就成為美術院院士。她的作品未擺脫路易王朝的浮華氣質,而是屬於洛可可式藝術。她的作品中最有名的是〈抱著孩子的自畫像〉。

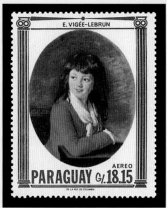

巴拉圭 少女像 1967

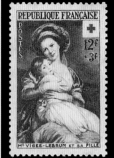

法國
抱著孩子的自畫像
1953

盧安達 抱著孩子的自畫像 1975

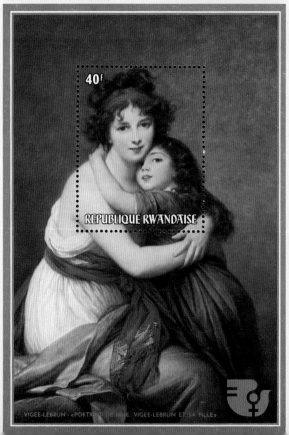

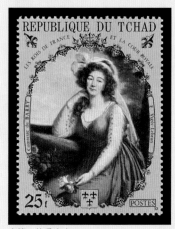

查德 伯爵夫人(Contesse du Barry) 1971

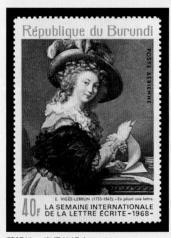

蒲隆地 寫信的婦人 1968

普魯東

Pierre-Paul Prud'hon
1758-1823

法國版畫家和油畫家。其作品是從十八世紀通向十九世紀浪漫主義深沉個性表現的過渡橋樑。他被拿破崙任命為宮廷肖像畫家和裝飾設計家，其名作為〈約瑟芬皇后像〉。

馬爾地夫　安德洛瑪刻與其子阿斯提那克斯（希臘傳說）　1996

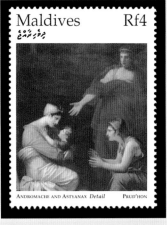

盧安達　約瑟芬皇后　1975

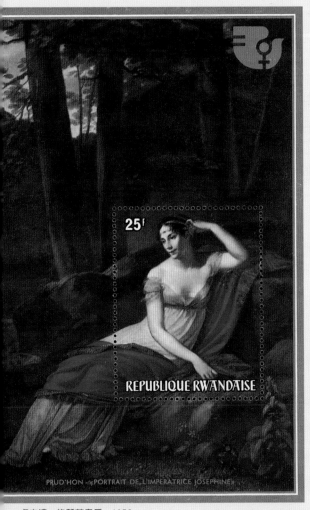

巴拉圭　維納斯與阿當尼斯　1977

越南　小孩與兔子　1989

葛洛

Baron Antoine-Jean Gros
1771-1835

最初是大衛忠實的弟子,而為古典派的畫家,不久傾
向於魯本斯,成為浪漫派的先驅者。曾往義大利學
畫,回國因作〈阿爾可拉的拿破崙〉而為拿破崙所重
用,其後雖製作甚多,然在古典派與浪漫派之間左右
為難,最後終於投塞納河自殺。

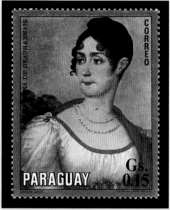

巴拉圭　約瑟芬皇后　1971

達荷美　阿爾可拉的拿破崙　1969

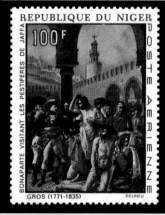

尼日　拿破崙在雅法鼠疫醫院　1969

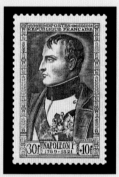

法國　拿破崙　1951

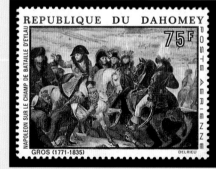

達荷美　艾勞戰場的拿破崙　1969

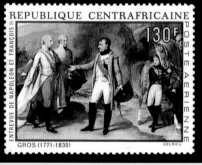

中非　拿破崙謁見法蘭西二世　1969

弗里德里希
Caspar David Friedrich
1774-1840

德國最偉大的浪漫派風景畫家，永住於德國浪漫派的
據點德勒斯登。認識畫家倫格並與詩人迪克結為摯
友。自一八○七年由素描轉入油彩作畫，曾任德勒斯
登美術學院教授，畫了很多著名的風景畫。

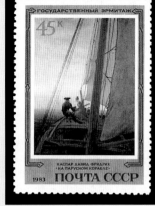

俄國　帆船　1983

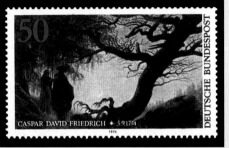

西德　情侶賞月　1974

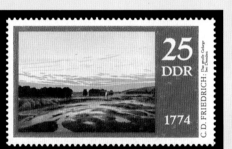

東德　德勒斯登附近的叢林　1974

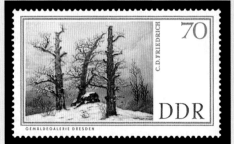

東德　石碑雪景　1974

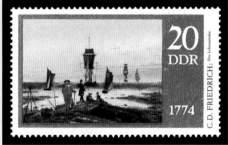

東德　老人　1974

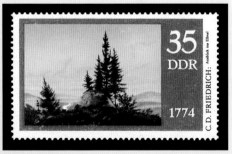

東德　易北河流域風景　1974

泰納 Joseph Mallord William Turner
1775-1851

生於倫敦，他最喜歡海景或濃霧的泰晤士河，以善於表現海、大氣等富於情趣的風景而著名於世，為英國風景畫的代表畫家之一。他追求光和純色的表現，是法國印象派畫家的先驅。

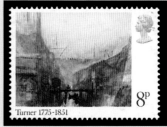

英國　威尼斯風景　1975

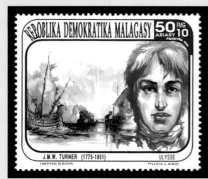

馬拉加西　自畫像　1991

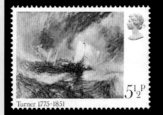

格瑞納達·格林納丁斯　特梅烈戰艦準備解體　1981

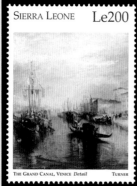

獅子山　威尼斯的大運河　1996

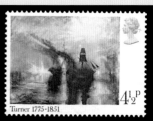

英國　暴風雪—離開海口的蒸汽船　1975

英國　平靜—海上葬禮　1975

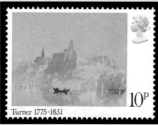

英國　聖勞倫堡　1975

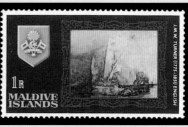

馬爾地夫　尤里西斯嘲弄獨眼巨人　1968

康斯塔伯 John Constable
1776-1837

英國風景畫家，與泰納齊名，追求儘可能真實地再現英國農村的自然面貌。晚期作品繪畫效果強烈，注重光與色的因素。他的風景畫予人安祥、靜謐、舒暢的印象，其作品對法國浪漫主義畫家影響甚大。

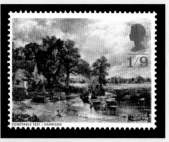

英國　秣車　1968

索馬利亞　秣車　1999

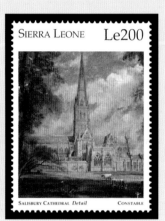

獅子山　索爾斯堡大教堂　1996

古巴　右上：馬耳威恩府第(Malvern Hall)　1980

安格爾 Dominique Ingres 1780-1867

生於法國蒙塔班，是大衛的學生，長期住在羅馬習古典繪畫，深受拉斐爾的影響。他的素描能力甚強，尤善於表現女性之美，被尊為古典派的代表者。

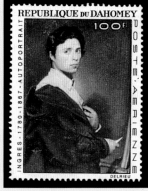

達荷美　自畫像　1967

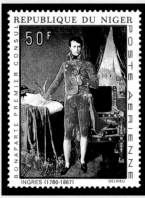 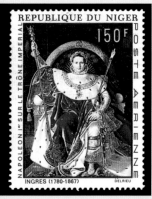

尼日　第一執政時的拿破崙　1969（左圖）

尼日　加冕時的拿破崙　1969（右圖）

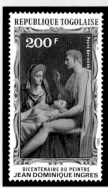 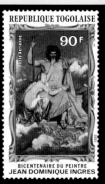 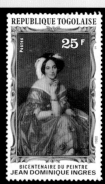 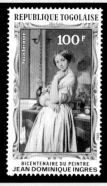

多哥　念〈埃涅阿斯〉的詩人維吉爾 1980（左一圖）

多哥　朱彼得與特蒂斯　1980（左二圖）

多哥　羅斯奇德男爵夫人（Baruness James de Rothschild）　1980（右二圖）

多哥　達松維勒伯爵夫人（Countess d'Hassonville）　1980（右一圖）

達荷美　奧迪帕斯與獅身人面像　1967（左圖）

茅利塔尼亞　年輕人的雕像　1968（右圖）

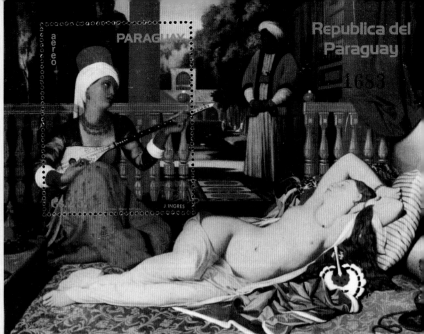

巴拉圭
有奴隸的宮中侍女
1974

Republica del
Paraguay

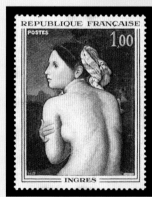

法國　出浴的女子　1967

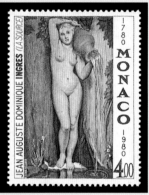

摩納哥　泉　1980

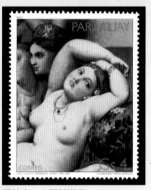

巴拉圭　土耳其浴室　1981

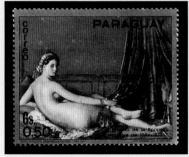

巴拉圭　土耳其宮中的侍女　1971

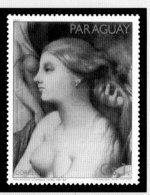

巴拉圭　土耳其浴室　1981

傑里訶

Jean Louis Théodore Géricault
1791-1824

出生於法國里昂，不滿古典派之風格，受魯本斯的影響很大，對法國浪漫主義藝術的發展有啟發性的影響。他是個時髦的花花公子和貪婪的騎馬者，作品充滿戲劇性，反映出他生動多采、精力充沛，卻又稍帶病態的性格。代表作品有〈梅杜莎之筏〉。

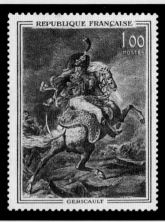

法國　騎馬的軍官　1962

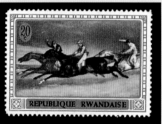

盧安達
艾普森賽馬會
1970

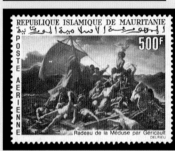

茅利塔尼亞　梅杜莎之筏　1966

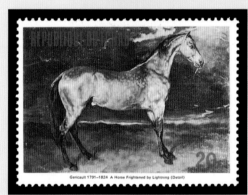

查德　受驚嚇的馬　1973

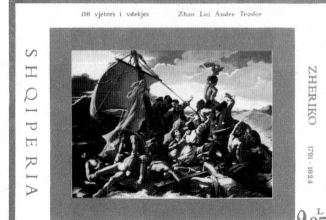

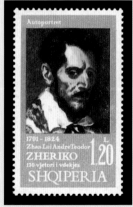

阿爾巴尼亞　自畫像　1974

阿爾巴尼亞　梅杜莎之筏　1974

柯洛 Camille Corot
1796-1875

一八三〇年左右，近巴黎的巴比松村（Barbizon）有一群畫家厭棄了貴族的題材，把目標轉向樸實的大自然，用寫真的手法，描寫風景和農民的生活，這就是寫實派的先驅。柯洛是此派的代表畫家，他以優雅的筆調描寫自然，表現高雅的畫境。

不丹　摩特楓丹的回憶　1968

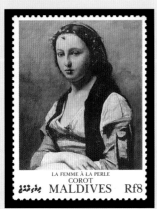

馬爾地夫　佩戴珍珠的女子　1993

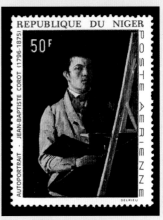

尼日　自畫像　1968

南斯拉夫　柯洛的姪女　1987

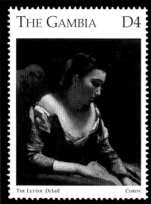

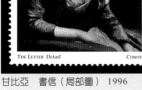

甘比亞　書信（局部圖）　1996

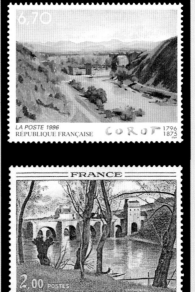

法國　奈爾尼的橋　1996（右上圖）
法國　蒙特的橋　1977（右下圖）

德拉克洛瓦 Eugéne Delacroix
1798-1863

生於巴黎附近夏蘭頓之名門,為浪漫派的主要人物。他以奔放的思想,用色調充分表現人類的熱情,故他的作品中帶有十分濃厚的文學氣氛。他對動物,特別是獅子、馬最感興趣,不斷以牠們為題材作畫。

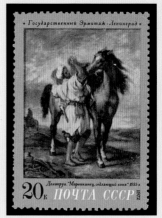

盧森堡 土耳其青年照顧他的馬 1984

俄國 套馬鞍的摩洛哥人 1972

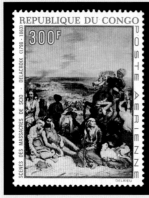

剛果 西奧大屠殺 1970

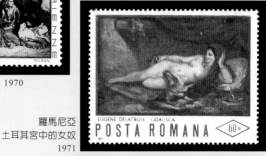

羅馬尼亞
土耳其宮中的女奴
1971

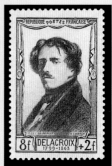

法國 自畫像 1951

希臘 垂死於米梭隆吉廢墟的
希臘女子 1968

赤道幾內亞 撫摸鸚鵡的女人
1975

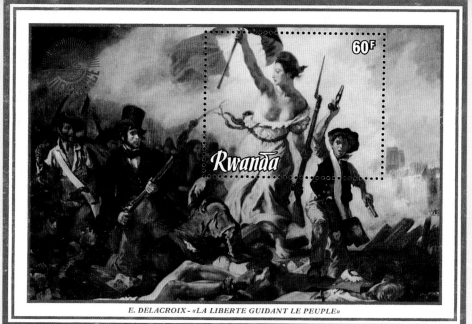

E. DELACROIX - «LA LIBERTE GUIDANT LE PEUPLE»

盧安達　領導民象的自由女神　1982

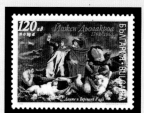

保加利亞　丹丁的小船　1998

獅子山　薩荷達那拔爾之死　1993
（左／右圖）

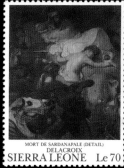

MORT DE SARDANAPALE (DETAIL)
DELACROIX
SIERRA LEONE　Le 70

MORT DE SARDANAPALE (DETAIL)
DELACROIX
SIERRA LEONE　Le 70

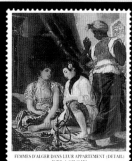

FEMMES D'ALGER DANS LEUR APPARTEMENT (DETAIL)
DELACROIX
GUYANA　$50

蓋亞那　阿爾及利亞的女人們
1993

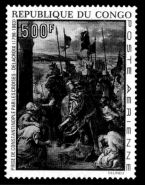

REPUBLIQUE DU CONGO
500F
PRISE DE CONSTANTINOPLE PAR LES CROISES - DELACROIX (1798-1863)
POSTE AERIENNE
DELRIEU

剛果　君士坦丁堡的佔領　1970

DELACROIX
ROYAUME DU MAROC

摩洛哥　被侍從護衛的摩洛哥國王
1998

杜米埃

Honoré Daumier
1808-1879

是寫實主義的諷刺畫家，生前以政治和社會諷刺漫畫家著稱，他以強烈的感動力表現現實的都市生活，在他有生之年所畫的石版畫，幾乎無人發現它的價值，只有巴比松派的柯洛，對他相當尊重。他的政治諷刺漫畫創造出這類型畫的最高典範。

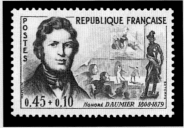

法國　自畫像　1961

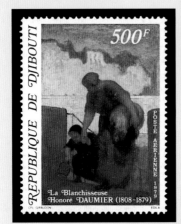

吉布地　洗衣婦　1979

保加利亞　夢　1975

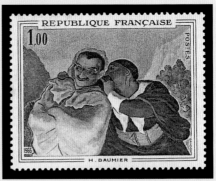

法國　克里斯平與史加平　1966

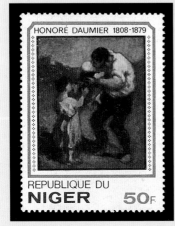

尼日　親吻　1979

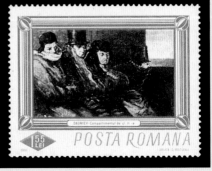

羅馬尼亞　二等車廂內　1966

米勒 Jean François Millet
1814-1875

生於法國諾曼第附近之農家，以農民題材著稱的畫家。在極度貧困及苦鬥之中，作畫於巴黎及巴比松，以深切的愛情與虔誠的禱告，描寫農民的生活，代表作品有〈晚鐘〉、〈拾穗〉等。

保加利亞　餵嬰兒的母親　1975

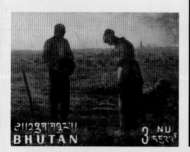

不丹　晚鐘　1968（左圖）

多明尼加　打穀　1969（右圖）

馬利　雛菊　1968

多明尼加　割亞麻的婦人
1969

多明尼加　紡織女
1969

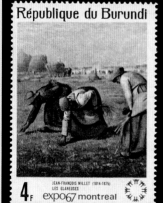

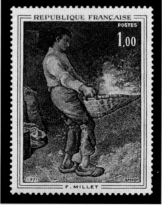

韓國　播種者　1992

蒲隆地　拾穗　1967（左圖）

法國　吹糠皮的人　1971（右圖）

庫爾貝

Gustave Courbet
1819-1877

生於法國奧爾朗,及長至巴黎學法律,不久轉習繪畫,特別共鳴於荷蘭、西班牙的寫實主義。他完全排除理想化與空想化,以現實觀察的態度表現人們的日常生活的情景,代表作有〈畫家的畫室〉。

獅子山　海濱裡的小船　1996

塞內加爾　畫家的畫室(局部圖)
1977

達荷美　畫家的畫室(局部圖)
1969

塞內加爾　美麗的愛爾蘭女子茹的畫像(Jo La Belle Irlandaise)
1977

馬拉加西
山裡的小屋
1987

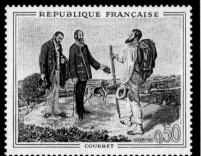

法國
早安,庫爾貝先生
1962

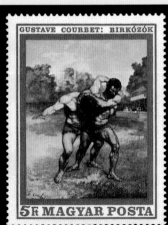

匈牙利
角力者
1969

米雷 Sir John Everett Millais
1829-1896

一八五〇年英國興起了所謂「拉斐爾前派」的藝術運動，這派以羅塞提、杭特、米雷三人為中心，主張雖然模倣拉斐爾以前的各大名家，但絕不受藝術上的法則約束，而是用敏感、潑辣的筆調直接描寫真實與自然。

聖克利斯多福・尼維斯・安哥拉
樵夫的女兒　1979

澤西島　孤兒　1979

澤西島　塔裡的王子們
1979

澤西島　最初的傳教　1979

澤西島　環繞雙親旁的基督　1979

澤西島　海邊的少年們　1979

澤西島　名伶蘭特葉（Lillie Langtry）
1986

畢沙羅

Camille Pissarro
1830-1903

生於法國北部的猶太富商之子，師事柯洛，傾慕米勒和庫爾貝的作品。他是一個印象派的風景畫家，最早使用外光繪畫，其繪畫取材於純樸的田園生活及農村風景。

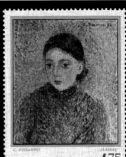

羅馬尼亞　少女像　1974

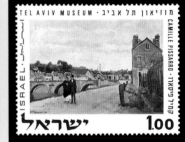

多哥　園藝　1970　　保加利亞　農婦　1991　　以色列　巴黎風景　1970

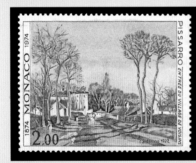

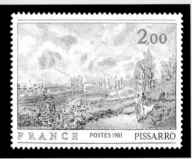

摩納哥　村口　1974　　　　法國　河壩上　1981

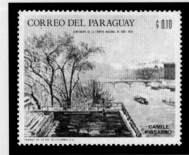

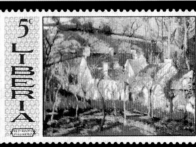

巴拉圭　初雪　1968　　　賴比瑞亞　紅色的屋頂　1969

馬奈 Edouard Manet
1832-1883

生於法國巴黎是印象派的先驅，他以爽快的色調與熟練
的筆觸，鮮活地表現日常生活的情景，在繪畫上被稱為
將色與光自由解放的第一人。他所畫的題材幾乎是人
物，大多為都市的中產階級人物之風俗。

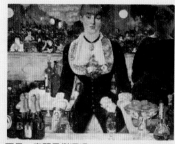

不丹　富麗貝傑酒吧　1972

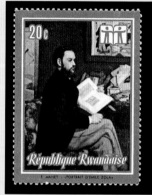

盧安達　艾彌爾・左拉　1973

阿根廷　驚嚇的寧芙　1996　　盧安達　吹笛的少年　1969

貝寧
船上作畫的莫內
1982

幾內亞
草地上的午餐
1998

摩納哥　泛舟　1982

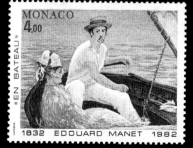

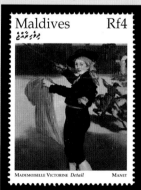

馬爾地夫　穿鬥牛
士服裝的維克多莉
・姆蘭小姐　1996

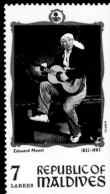

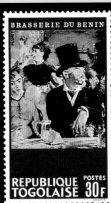

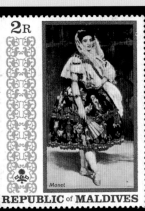

馬爾地夫　彈吉他的人　　　　多哥　飲啤酒的人　1968　　　馬爾地夫　瓦倫西亞的羅拉　1971
（西班牙歌手）　1970

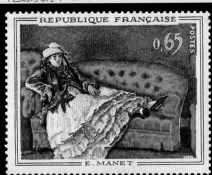

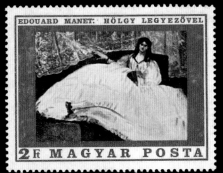

法國　藍沙發上的
馬奈夫人　1962
（左圖）

匈牙利　波特萊爾
女友肖像　1969
（右圖）

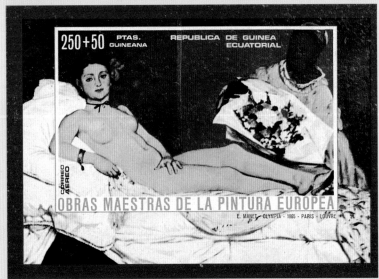

赤道幾內亞
奧林匹亞　1972

竇加 Edgar Degas 1834-1917

生於巴黎，曾留學義大利，回國後因馬奈的關係而加入印象派。與其說他是色彩家，倒不如說是素描家來得恰當。他對賽馬、舞女等題材曾作過犀利的觀察能將其瞬間的動作巧妙的表現出來。有很多描寫芭蕾舞女的佳作。

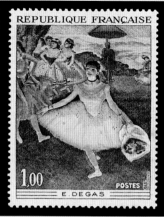

法國　執花束的芭蕾舞女　1970

盧安達　賽馬的騎士　1970

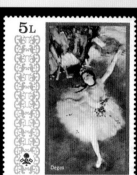

馬爾地夫　舞台上的芭蕾舞女　1971

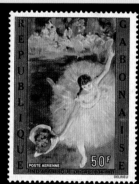

迦彭　謝幕　1974

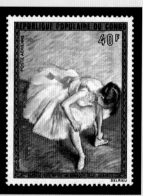

剛果　坐著的芭蕾舞女　1974

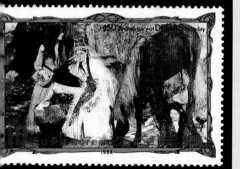

北韓　芭蕾舞劇「泉」中的菲奧克勒（Fiocre）女演員 1984

格瑞納達　棉花交易、辦公室內的景物　1984

135

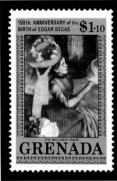

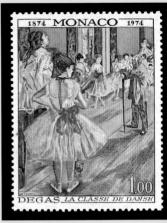

格瑞納達　女帽店（局部圖）
1984

柬埔寨　交響樂團團員　1985

摩納哥　芭蕾舞教室　1974

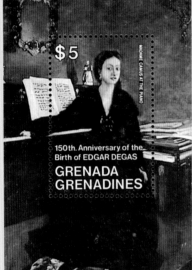

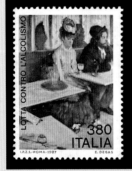

格瑞納達・格林納丁斯
鋼琴前的卡繆夫人　1984

北韓　賽馬場　1984

俄國　梳髮女子　1984

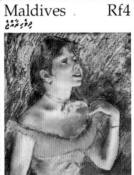

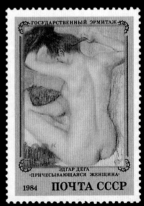

義大利　苦艾酒　1987

馬爾地夫
穿綠衣服的歌手　1996

希斯萊 Alfred Sisley
1839-1899

英裔的印象主義者畫家，出生於巴黎，他一生幾乎全
在法國度過。初期作品曾受柯洛、庫爾貝的影響，但
逐漸轉向明快的色調，特別是在大氣的澄明及柔光的
韻調中表現獨特的味道。

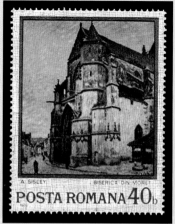

羅馬尼亞　莫勒教會　1974

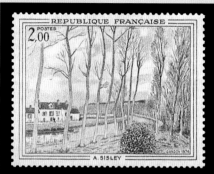

法國
洛因運河
1974

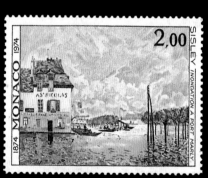

摩納哥
洪水　1974

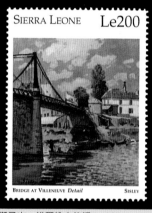

獅子山　維爾納夫的橋　1996

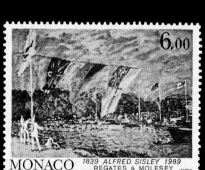

摩納哥
莫來西賽船
1989

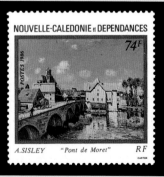

新喀里多尼亞　莫勒橋　1986

137

塞尚

Paul Cézanne
1839-1906

生於法國南部，是現代繪畫之父，他所追求的是對象永遠不變的真實性，故極端重視形體，將自然還原於「圓筒體、圓錐體、球體」，這是立體主義產生的動機，同時為現代造形藝術鋪了一條康莊大道。

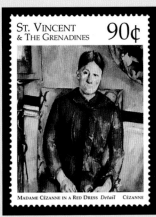

聖文森‧格林納丁斯　穿紅衣的塞尚夫人　1996

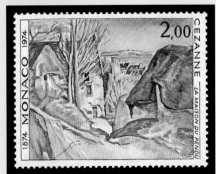

摩納哥
吊死鬼之屋
1974

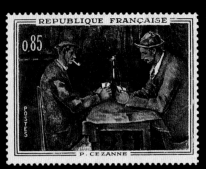

法國
玩牌者
1961

羅馬尼亞　少女像　1974

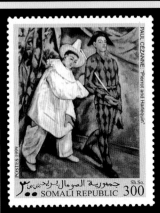

索馬利亞　丑角　1999

摩納哥　庭院　1989

喀麥隆　風景　1981

迦彭　蘋果與橘子　1989

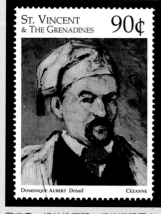

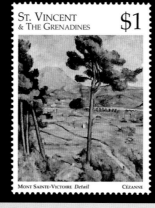

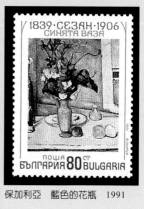

保加利亞　藍色的花瓶　1991

聖文森・格林納丁斯　叔父道明尼克
1996

聖文森・格林納丁斯　聖維克多山
（局部圖）　1996

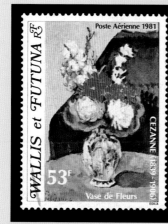

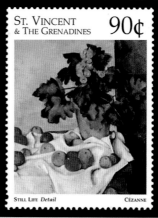

瓦利斯及法托納群島　瓶花
1981

聖文森・格林納丁斯　靜物　1996

莫內

Claude Monet
1840-1926

生於巴黎，最初雖受柯洛及庫爾貝的影響，但後受馬奈的感化，轉而熱中於明朗的外光之描寫。特別是在色與光的處理上，真正確立印象派的輝煌表現法，以印象派的技巧打開了風景畫的新路。

不丹　罌栗花　1968

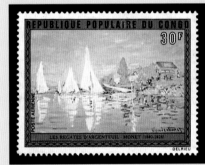

剛果　亞嘉杜的帆船比賽　1974

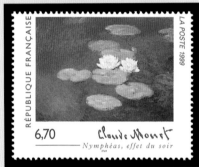

法國　月光中的睡蓮　1999

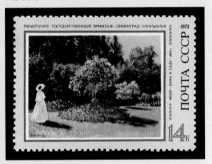

摩納哥　雪景　1990

俄國　園中女士　1973

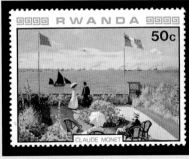

盧安達　聖達特勒斯的陽台　1980

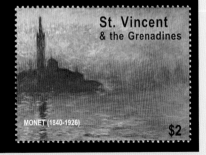

聖文森・格林納丁斯　黃昏－威尼斯　2000

羅馬尼亞　船　1974

法國　花園裡的婦女　1972

摩納哥　日出—印象　1974

聖文森・格林納丁斯　兩堆麥草堆　2000

賴索托　睡蓮池　1988

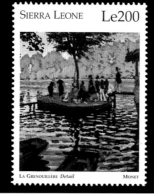

獅子山　湖上遊艇　1996

吉爾吉斯　日本趣味　1999

141

魯東 Odilon Redon
1840-1916

法國象徵派油畫家、石版和銅版畫家。其版畫以表現鬼怪幽靈、幻想,甚至死亡為主題,是超現實主義與達達主義運動的先驅。後來轉作油畫和粉彩畫,主要畫類似印象派的靜物,花草得到馬諦斯和其他畫家的讚許,把他視為重要的色彩家。

不丹 瓶花 1970

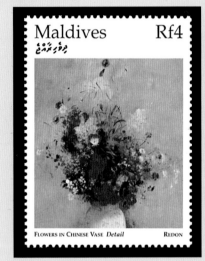

馬爾地夫 中國花瓶裡的花 1996

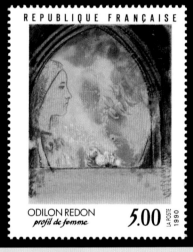

法國 婦女的側面像 1990

雷諾瓦 Pierre-Auguste Renoir 1841-1919

生於法國中部，年幼家貧，曾在工廠當陶畫的學徒，他後來作畫的獨特光滑風格，即是根源於此工作的經驗。他喜歡把巴黎小市民的風俗或風景托諸明快豐富的色彩中，表現於十分健康的畫面，有色彩的魔術師之稱。

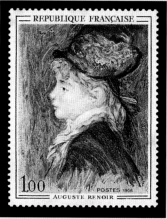

法國　瑪歌肖像　1968

剛果　鞦韆上的少女　1974

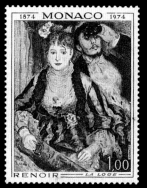

摩納哥　包廂　1974

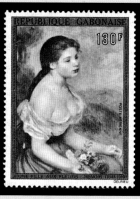

迦彭　拿花的少女　1974

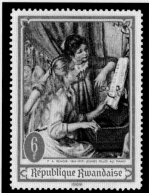

盧安達　彈鋼琴的少女　1969

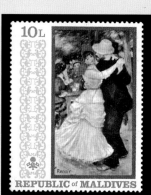

馬爾地夫　波格維爾之舞　1971

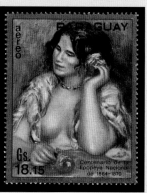

巴拉圭　拿玫瑰花的卡波妮爾　1971

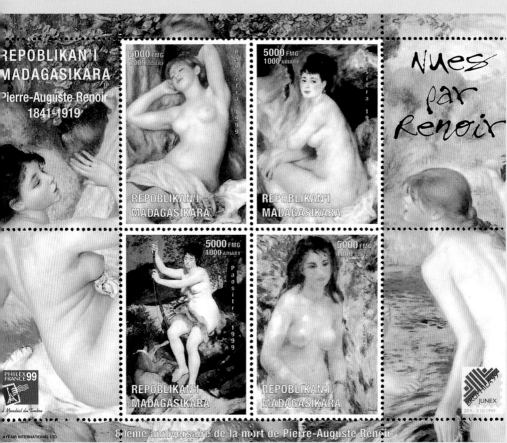

馬拉加西　浴女　1999

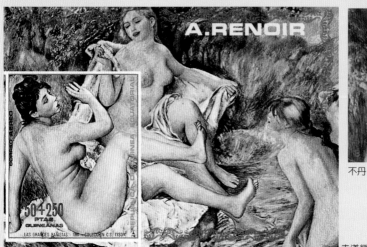

不丹　浴女　1971

赤道幾內亞　浴女　1973

盧梭 Henri Rousseau 1844-1910

生於法國，他是一位充滿著純樸、天真氣息的畫家，喜歡以人物、花、風景等日常生活中最常見的景物為題材。晚年製作野獸和叢林混合的熱帶風景、幻想畫發揮了他優異的想像力，創造了奇妙不可思議的繪畫境界，被稱為原始藝術之父。

馬爾地夫　獅子的饗宴　1996

摩納哥　弄蛇女　1994

越南　啟發詩人靈感的繆斯　1993

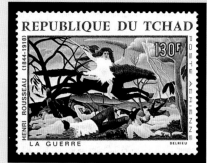

查德　戰爭　1968

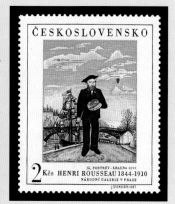

捷克　自畫像　1987

法國　老裘里的二輪馬車　1967

列賓

Efimovich Repin
1844-1930

生於俄國丘克甫，在俄國畫壇與史利可夫同為創立新寫實主義的偉大畫家，作品結合了俄國的風土及民眾的生活。俄國革命後，他搬到芬蘭，今日俄國對他穩固的寫實功力亦評價極高，作品以〈伏爾加河的縴夫〉等最有名。

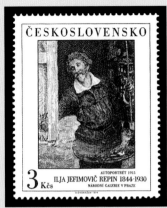

捷克　自畫像　1979

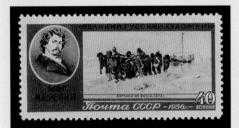

俄國　伏爾加河的縴夫　1956

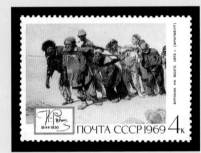

俄國　伏爾加河的縴夫（局部圖）　1969

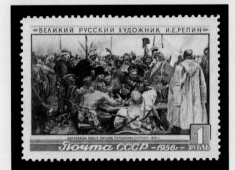

俄國　哥薩克騎兵　1956

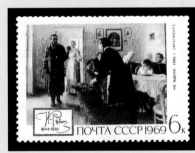

俄國　不要盼望　1969

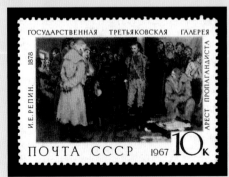

俄國　傳道者的逮捕　1967

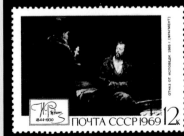

俄國　拒絕懺悔　1969

瑪莉・卡莎特 Mary Cassatt 1844-1926

為直接參加法國巴黎印象派運動的唯一美國女畫家，在巴黎與竇加相識後，即被邀請陸續參加印象畫家的作品展覽。她的作品以母與子為主題的家庭情景較多，予人柔和優美之感。

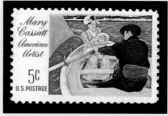

美國　遊河　1966

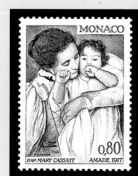

摩納哥　母愛　1977

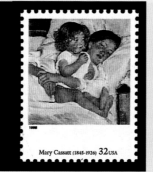

美國　床上的早餐　1998

盧安達　洗澡　1975

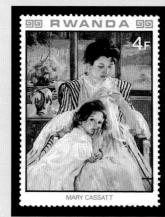

盧安達　縫衣的母親　1980

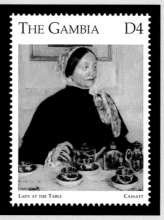

甘比亞　餐桌上的婦女　1996

高更

Paul Gauguin
1848-1903

生於巴黎,曾為船員,他的作品初期受畢沙羅與塞尚的影響。因厭惡歐洲的文明世界,他深入大溪地島,意圖從未開化的原始中追求人性,從此他的作品更豐富、神祕,更傾向於象徵主義,他的畫風直接影響野獸派,並對二十世紀的畫壇有極大的貢獻。

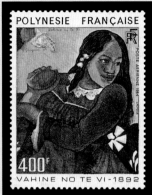

法屬玻利尼西亞　拿著芒果的女人
1984

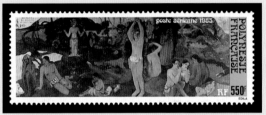

法屬玻利尼西亞　我們從何處來?我們是誰?我們往何處去?
1985

多哥　在海邊的騎士們　1978

法屬玻利尼西亞　海邊的大溪地女人　1958

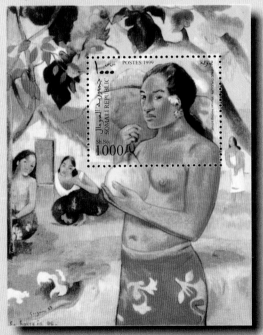

PHILEXFRANCE '99

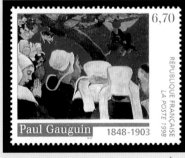

法國　耶可布鬥天使　1998

索馬利亞　拿著芒果的女人　1999

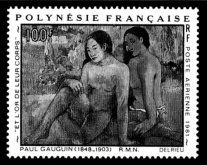
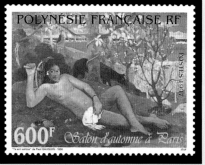

法屬玻利尼西亞　金黃色的胴體　1981

瓦利斯及法托納群島　艾亞・哈埃勒・伊亞・奧埃
1997

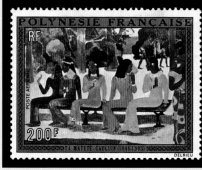
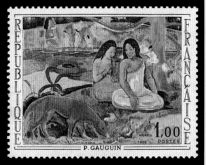

法屬玻利尼西亞　我們今天不去市場　1973

法國　快樂之歌　1968

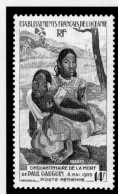
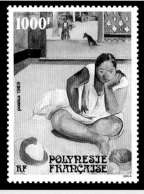
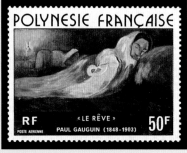

法屬玻利尼西亞　夢想　1976

法屬玻利尼西亞　何時出
嫁？　1953

法屬玻利尼西亞　沉思中的女人
1989

梵谷
Vincent van Gogh
1953-1890

生於荷蘭鄉下，深受塞尚、高更及日本浮世繪的影響，是以燃燒的熱情、大膽的筆觸、粗獷的簡單形體與強烈的色彩對比，表現激烈的情感，故世人視之為野獸派的先驅。晚年由於精神病的發作，把自己耳朵割下，在醫院住了一段時間後離開，但結果在第二次發作之時，舉槍自盡。

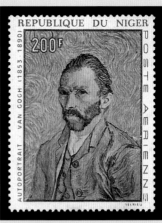

尼日　自畫像　1968

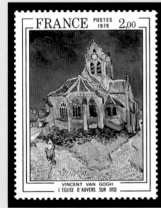

法國　歐維的教堂　1979

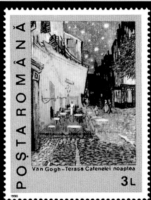

羅馬尼亞　在杜芳的露天咖啡屋
1990

幾內亞　向日葵　1991

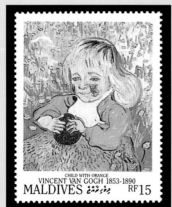

多哥　阿爾附近的吊橋　1978

馬爾地夫　拿橘子的小孩　1991

羅馬尼亞　鳶尾花　1990

盧安達　星夜　1980

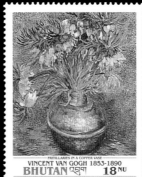

喀麥隆　紀諾夫人畫像
1978（左圖）

不丹　銅花瓶上的皇冠貝姆
1991（右圖）

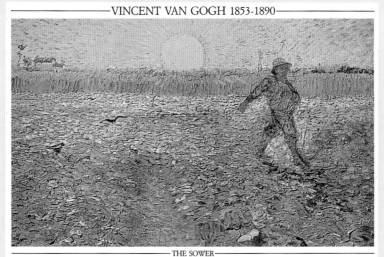

聖文森‧格林納丁斯　播種　1991

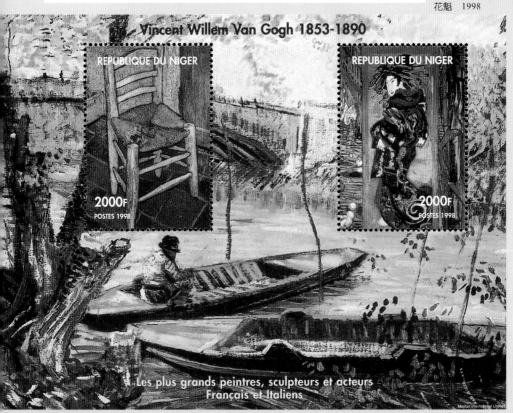

秀拉 Georges Seurat
1859-1891

新印象派是用科學的方法推進印象派的色彩論，也就是以點描的方法表現更絢麗的光的效果，秀拉是此派的代表畫家。他生於巴黎，以〈大傑特島的星期日下午〉、〈馬戲團〉為代表作。

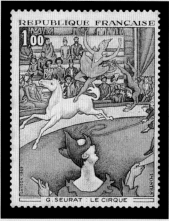

法國　馬戲團　1969

法國　黑色的蝶結　1991

剛果　巴黎艾菲爾鐵塔　1989

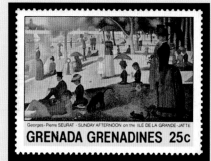

格瑞維達‧格林納丁斯　大傑特島的星期日下午
1981

馬爾地夫　園丁　1996

羅特列克

Henri de Toulouse-Lautrec
1864-1901

為法國南部名門貴族之子，因反感於自己殘廢所遭受的白眼，整天泡在蒙馬特。他以犀利的眼光及幾分諷刺，把酒家、馬戲團、小酒館表現於油畫、粉彩及素描中。其優異的才華亦發揮於石版畫中，曾畫了很多「紅磨坊」的海報，成為將海報提昇為藝術的第一人。

格瑞納達　化粧的女人　2001

馬利　白馬卡塞爾　1967

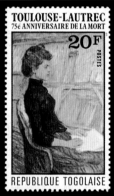

多哥　路易·巴斯克肖像
1976

多哥　海倫　1976

格瑞納達　半裸的兩女人　2001

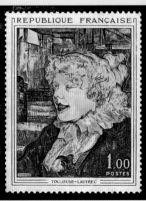

法國　明星咖啡音樂廳的英國女孩　1965

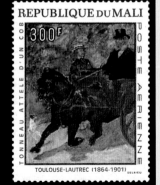

馬利　馬車　1967

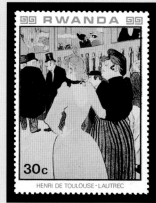

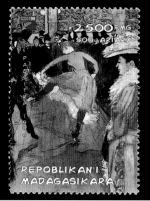

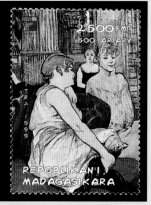

盧安達　貪吃鬼和姊姊在紅磨坊
1980

馬拉加西　紅磨坊　1999

馬拉加西　紅磨坊的廳堂　1999

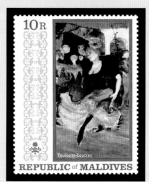

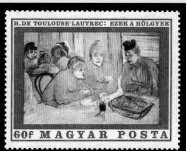

匈牙利
女人們
1969

馬爾地夫　跳波麗露舞的瑪西兒．
倫德（局部圖）　1971

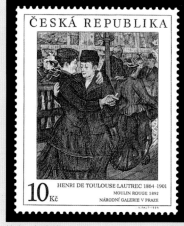

捷克　紅磨坊　1994

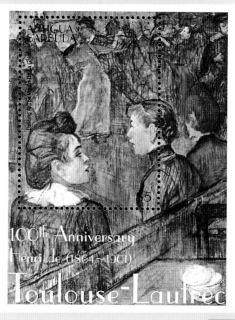

安地瓜和巴布達　在舞廳裡
2001

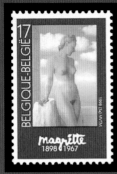

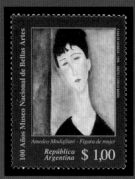

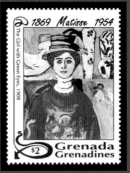

比利時　馬格里特─裸婦
1998

阿根廷　莫迪利亞尼─婦女像
1996

格瑞納達・格林納丁斯　馬諦
斯─綠色眼睛的少女　1993

現代繪畫郵票
（20 世紀上半葉）

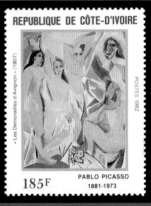

象牙海岸　畢卡索─亞維儂的姑娘們
1982

　　進入二十世紀後，由於強調個性的表現及重視個人的存在，使美術走上重視主觀創作之路，即由模仿衝動走向創作衝動。這種表現立場的轉換，擴展成多種的方法與方向，產生很多派別。然而這些派別的衍生，我們又可以看到皆是在一種藝術達到巔峰狀態時，便有了一種反作用力產生，而與這種藝術相抗衡。在這個時代的藝術家，已不再局限於既成的美學，而是走向表現個人哲學和自由的思想，因此藝術表現的形式獲致了最高度的發展。舉其主要派別與其畫家如下：

　1・野獸派：馬諦斯、盧奧、杜菲、德朗等人。
　2・立體派：畢卡索、勃拉克、勒澤等人。
　3・表現派：安梭爾、孟克、克林姆等人。
　4・德國表現派：馬爾克、康丁斯基、馬可等人。
　5・巴黎派：莫迪利亞尼、尤特里羅等人。
　6・超現實派：夏卡爾、米羅、馬格里特、達利等人。
　7・歐普藝術：瓦沙雷。
　8・新造形主義：蒙德利安。
　9・新具象派：畢費。

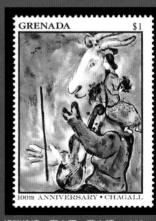

格瑞納達　夏卡爾─歌之頌　1987

安梭爾 James Ensor
1860-1949

生於比利時，與孟克被稱為二十世紀表現派之先驅者。他追求大膽而奔放的色彩，及充滿哀愁的奇特形態，並將之加以諷刺地描寫。他一生酷愛假面具或骸骨類，常藉由它們來表現自我，終其一生孤獨生活而歿。

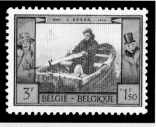

比利時　划手　1958

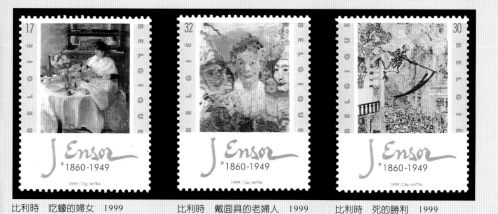

比利時　吃蠔的婦女　1999　　比利時　戴面具的老婦人　1999　　比利時　死的勝利　1999

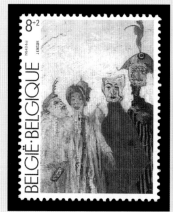

比利時　奇妙的面具　1984

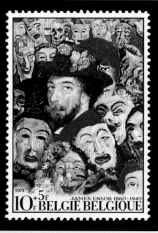

比利時　圍滿面具的畫家肖像　1974

克林姆 Gustav Klimt
1862-1918

奧地利畫家「世紀末」分離派運動的推進者。從過去的各種藝術畫風分離，提倡創造新穎的表現，而以機關雜誌為基礎推展運動，製作很多裝飾性的壁畫。代表作有〈接吻〉，一九○四年自動脫離分離派後，在慕尼黑、維也納執教。

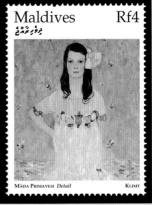

馬爾地夫　婦女像　1996

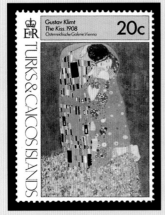

土克斯和開卡司群島　接吻　1979

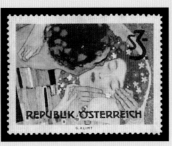

奧地利　接吻（局部圖）　1964

奧地利　抽象畫　1987

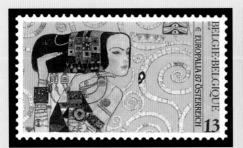

比利時　婦女（壁畫局部圖）　1987

奧地利　司健康的女神　1980

孟克 Edvard Munch
1863-1944

生於挪威，是二十世紀表現派的先驅者。他的作品呈
現一種充滿哀怨的抒情詩體，他運用獨特的脈搏性的
線條，暗示地描寫社會的不安與孤獨，自十九世紀後
半至二十世紀初，可謂為最奇特的畫家之一，至今評
價甚高。

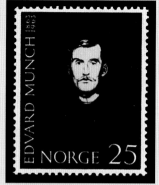

挪威　自畫像　1963

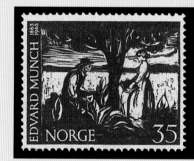

挪威　豐饒　1963

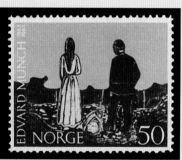

挪威　寂寞　1963

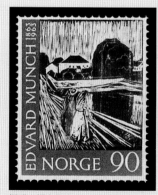

挪威　橋上的少女　1963

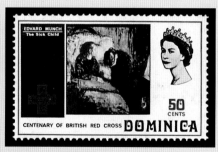

多明尼加　病中的孩子　1970

康丁斯基 Wassily Kandinsky
1866-1944

生於莫斯科，一九一二年與德國表現派的馬爾克等組織「藍騎士」，製作純粹的抽象繪畫，有志於透過抽象形態與色彩的調和而創造絕對之美。晚期作品傾向於幾何性構圖，使用一大堆類似象形文字的符號。

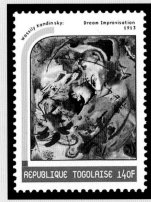

多哥　即興一夢　2000

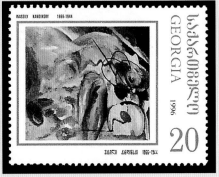

喬治亞　抽象　1996

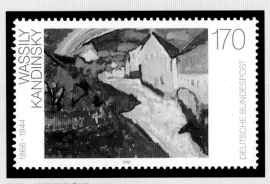

德國　姆爾那與彩虹　1992

馬諦斯 Henri Matisse
1869-1954

一九〇五年在法國沙龍展出馬諦斯、德朗、烏拉曼克等的作品，由於他們粗獷的表現與熱情的色彩為前所未有，批評家伏克塞爾譏之為一群野獸，因此遂有野獸派之名。馬諦斯是野獸派的首領，他以單純的形態，強烈的色彩，倡導新鮮而富於裝飾性的繪畫。

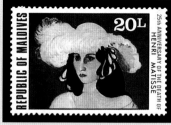

馬爾地夫　白色羽毛帽　1979

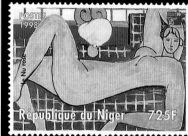

尼日　玫瑰色的裸女　1998

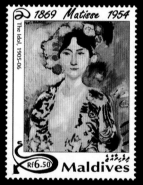

尼日　土耳其宮中的侍女　1998

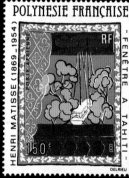

法屬玻利尼西亞　眺望大溪地島
1980

馬爾地夫　偶像　1993

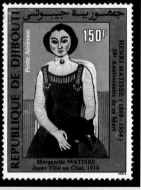

吉布地　少女像　1984

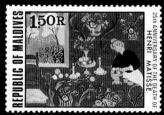

馬爾地夫　紅色的和諧　1979

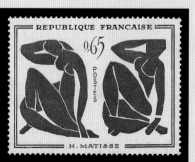

法國　藍色的裸女　1961

161

25TH ANNIVERSARY OF THE DEATH OF HENRI MATISSE

Sketch: Selfportrait, 1949

Henri-Matisse

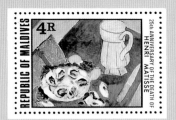

REPUBLIC OF MALDIVES

馬爾地夫　左：水壺；右：自畫像　1979

1869 Matisse 1954

Portrait of Mme Matisse (The Green Line), 1905

Rf10　Maldives

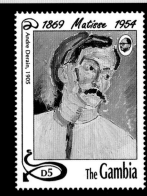

1869 Matisse 1954

André Derain, 1905

D5　The Gambia

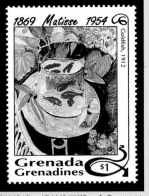

1869 Matisse 1954

Goldfish, 1912

Grenada Grenadines　$1

馬爾地夫　馬諦斯夫人　1993　　　甘比亞　畫家德朗　1993　　　格瑞納達・格林納丁斯　金魚　1993

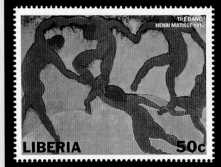

THE DANCE HENRI MATISSE 1910

LIBERIA　50c

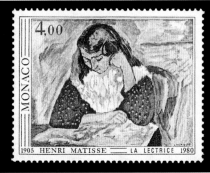

4,00

MONACO

1905　HENRI MATISSE　LA LECTRICE　1980

賴比瑞亞　舞蹈　2000　　　　　　摩納哥　讀書的女人　1980

德尼 Maurice Denis
1870-1943

法國美術家和理論家。他抵制印象派的自然主義傾向，接受高更的影響。曾參加象徵主義運動及其後的一個支派，這些畫家統稱「納比」派。一九一九年和德瓦利埃一起創立宗教美術畫室。其作品在復興法國宗教美術活動是一支主要力量。

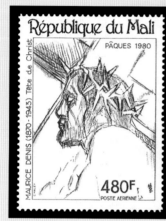

馬利　基督背十字架　1980

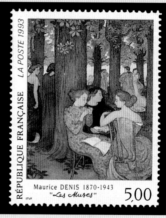

法國　繆斯（司藝術的女神）　1993

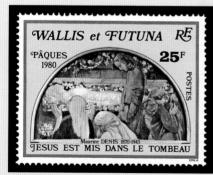

瓦利斯和法托納　基督復活　1980

迦彭　天使報喜　1975

盧奧 Georges Rouault
1871-1958

出生於巴黎，原為彩色玻璃學徒而立志成為畫家，曾受摩洛與馬諦斯的教導。其作品有很多諷刺性的宗教畫與醜惡的街頭女人，他使用了極端的變形和強烈的彩色加以大膽表現。

法國　愛　1961

法國　盲人引路　1961

南斯拉夫　馬戲團的騎士 1993

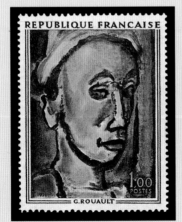

法國　空想家　1971

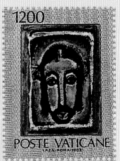

梵諦岡　基督的臉　1983

蒙德利安 Piet Mondrian
1872-1944

荷蘭畫家，是抽象派藝術最偉大的先驅之一。他的水平和垂直線條構成的嚴峻構圖、原色，加之以他理論性的文章，對二十世紀藝術和美學產生重大影響，代表作品有〈百老匯爵士樂〉，畫面中洋溢著爵士樂的節奏。

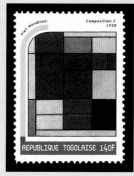

多哥　構成C　2000

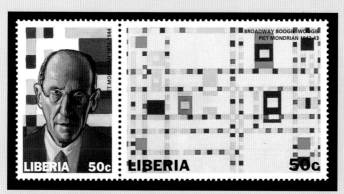

賴比瑞亞　左：蒙德利安；右：百老匯爵士樂（Broadway Boogie Woogie）　2000

烏拉曼克 Maurice de Vlaminck
1876-1958

生於巴黎的荷蘭人，曾做過自行車職業選手、咖啡室的小提琴歌手，經過非常艱苦的奮鬥後成為畫家。他與德朗交情很好，兩人共組畫室，在受梵谷、塞尚的影響之後，以厚重趣味發展出一種野性的畫面。

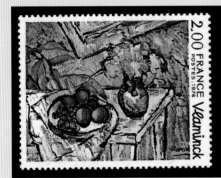

法國　靜物　1976　　　　　　摩納哥　道路　1980

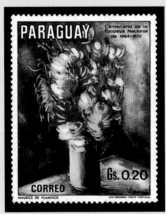

巴拉圭　花束　1970

杜菲 Raoul Dufy
1877-1953

生於法國北海岸，自小就開始學畫，他從野獸主義轉入立體主義，其後以裝飾圖案而發展其才能，他的畫最大特徵就是有明快輕盈的色彩，和聯合這種色彩的細線，1952 年他獲得威尼斯雙年展的繪畫大獎。

多哥　打穀　1977

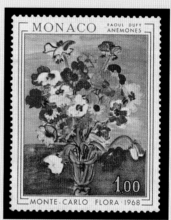

摩納哥　秋牡丹　1968

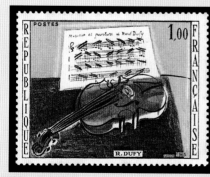

法國　紅色小提琴　1965

摩納哥　杜維港　1977

德朗 André Derain
1880-1954

生於法國西部，是一個腳踏實地從事創作的人，與馬
諦斯、烏拉曼克共同發起野獸主義，其後傾服塞尚而
關注立體主義，各個時期皆可見其嚴整而理智的性
格。晚期作品風格是傳統的，多為風景、靜物、肖像
和裸體畫。

法國　船　1972

摩納哥　草地上的三女人　1980

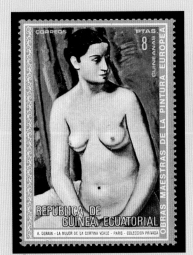

赤道幾內亞　裸婦　1975

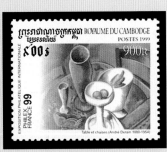

柬埔寨　靜物　1999

馬爾克 Franz Marc
1880-1916

生於慕尼黑，創辦《青騎士》雜誌，推動表現派的藝術運動。馬爾克英年早逝，三十六歲就死於第一次歐戰的戰場上。他擅長動物畫，不僅把動物的外表畫出來，而且能夠表現出動物深藏於內的生命力。

德國　馬與風景　1992

德國　紅鹿　1974

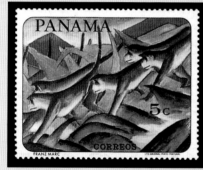

巴拿馬　猴子　1967

巴拿馬　藍狐　1967

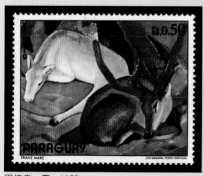

巴拉圭　鹿　1972

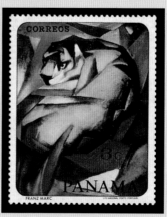

巴拿馬　老虎　1967

畢卡索 Pablo Picasso
1881-1973

生於西班牙，經過所謂「藍色時代」、「玫瑰時代」並受黑人雕刻的強烈影響，而致力於對象的分析與綜合，不久進入立體主義，打破了古典主義或自然主義等的約束，開拓了現代繪畫革命性的自然基礎。

西班牙　自畫像（1906）
1978

多明尼加　安樂椅上的奧爾嘉
1981

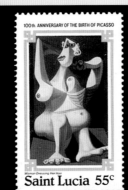

聖露西亞　整理頭髮的女人
（朵拉）　1981

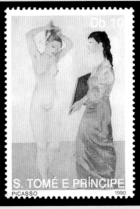

聖湯姆斯及太子島　梳妝　1990

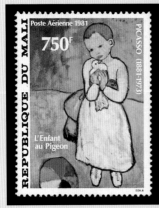

馬利　抱著鴿子的孩子　1981

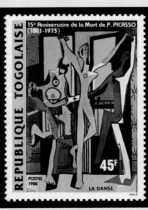

多哥　三舞者　1988

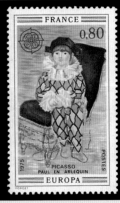

法國　扮丑角的保羅（畢卡索之子）　1975

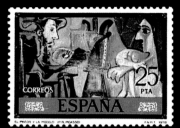

西班牙
畫家與模特兒
1978

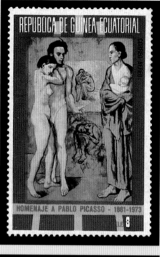

聖文森‧格林納丁斯
賣藝者的一家　1993

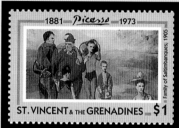

赤道幾內亞
人生　1973

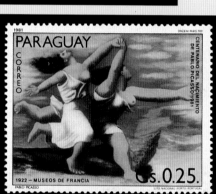

巴拉圭
海濱奔跑的
兩個女人
1981

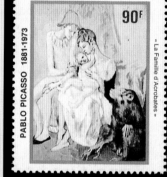

尼日
飼猿的賣藝
者、家族
1981

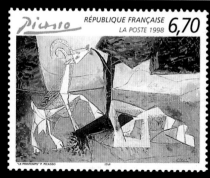

法國　春　1998

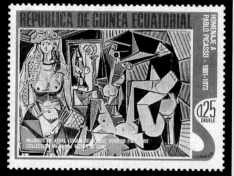

赤道幾內亞　阿爾及爾的女人們，在德拉克洛瓦之後
1975

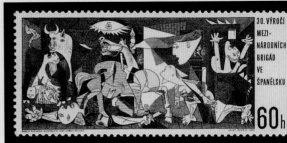

捷克　格爾尼卡　1966

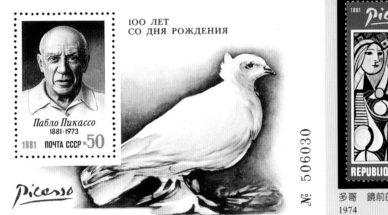

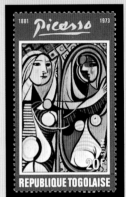

多哥　鏡前的少女（瑪麗）
1974

俄國　畢卡索與和平的鴿子　1981

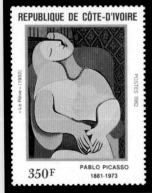

象牙海岸　夢（瑪麗‧泰瑞莎）　1982

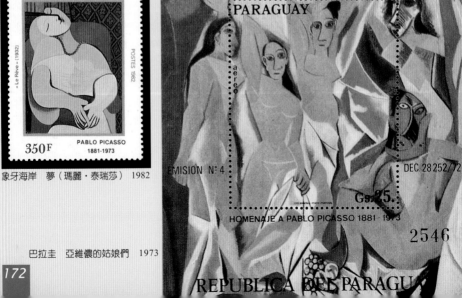

巴拉圭　亞維儂的姑娘們　1973

勒澤 Fernand Léger
1881-1955

生於法國阿江塔，參加立體派運動。自第一次大戰中服役於砲兵以來，引入機械之美，製作以機械為主體的動力作品，人體亦具金屬的感覺，追求形體而完成獨特的風格。

法國　消遣　1986

法國　和平　1981

法國　受難　1981

比利時　建築工人　1969

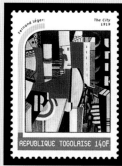

多哥　都市　2000

柬埔寨　三位音樂家　1985

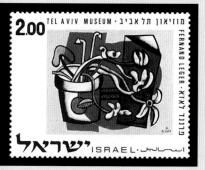

以色列　花瓶裡的花　1970

勃拉克

Georges Braque
1882-1963

立體派出發於塞尚的理想與黑人雕刻的啓示，將自然形態分解後重新組織，創造主觀的新形態，這是純造形的表現，勃拉克是此派的重要人物。他經過野獸主義與畢卡索共同進入立體主義，完成先驅者的功績。

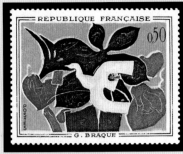

法國　報信者　1961

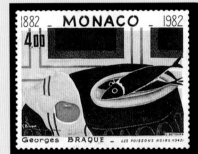

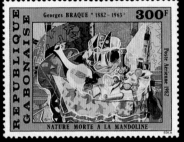

摩納哥
黑色的魚
1982（左圖）

迦彭
靜物與曼陀林
1982（右圖）

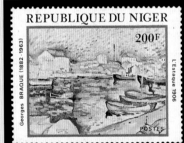

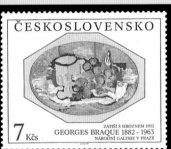

尼日　風景　1982
（左圖）

捷克　葡萄及葡萄乾
的靜物　1992
（右圖）

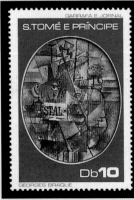

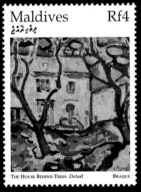

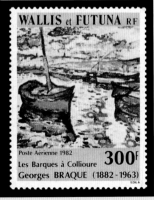

聖湯姆斯及太子島　抽象　1978　　馬爾地夫　樹後面的家　1996　　瓦利斯和法托納　船　1982

尤特里羅 Maurice Utrillo
1883-1955

以色列女畫家瓦拉東之子，生於巴黎。一生為酒精中毒所困，他的畫大都是巴黎近郊蒙馬特區的風景，畫有幾千張油畫，其作品在哀愁裡洋溢著獨特的詩情，人們稱他為「巴黎肖像」。起初受印象派影響，後來形成自己的風格，畫中完全沒有他生活中的那種頹喪衰弱之氣。

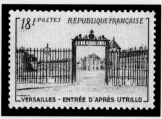

法國　凡爾賽宮的門　1952

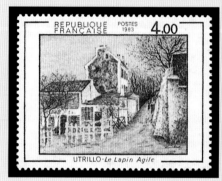

法國　酒店　1983

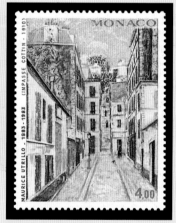

摩納哥　蒙馬特的科坦小巷　1983

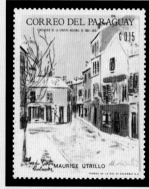

巴拉圭　風景　1968

瓦利斯和法托納　1926 年的郵亭
1985

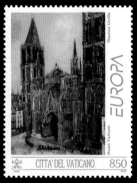

梵諦岡　盧昂大教堂　1993

莫迪利亞尼 Amedeo Modigliani
1884-1920

生於義大利，初期有優秀的雕刻作品發表，其後轉入繪畫，年僅三十六歲就去世。他終生都在貧困中摸索，其作品以人像畫為題材，充滿特異的抒情趣味，造形都富變形的、誇張美，流利柔巧的輪廓線，表達了內在的微妙情緒。

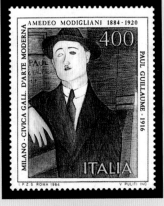

義大利　畫商保羅・吉姆像
（Paul Guillaume）1984

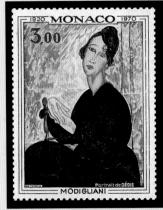

摩納哥　蒂蒂・黑頓像（Dédie）
1970

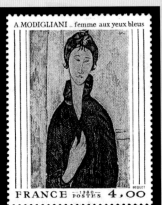

法國　藍眼女郎　1980

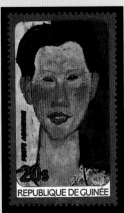

幾內亞　畫家史丁像　1984

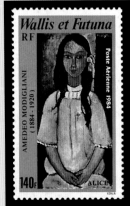

瓦利斯和法托納　少女愛麗絲
1984

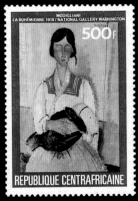

中非　抱嬰兒的吉普賽女郎　1984

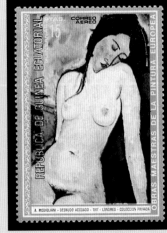

赤道幾內亞　裸婦坐姿　1975

柯克西卡 Oskar Kokoschka
1886-1980

生於奧地利的德國表現主義藝術家。他擅長人物畫，
常在特別須要強調的部分丟掉畫筆不用，而直接從鉛
管裡擠出畫彩，原封不動地塗在畫面上，他的畫像梵
谷，故被稱為「北方的梵谷」。

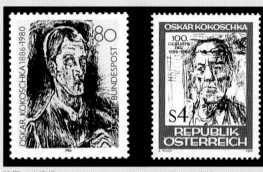

德國　自畫像　1986　　　　　奧地利　自畫像　1986

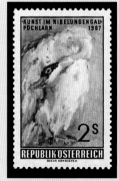

奧地利　天鵝　1967

達荷美　前西德總理艾德諾　1967

馬可 Angust Macke
1887-1914

德國畫家,早年入藝術織錦學校,其後在柏林隨柯林特學畫,透過馬爾克的關係加入「藍騎士」團體。他後期的作品受到奧爾費主義的影響甚於表現主義。二十八歲就結束生命。

德國　樹蔭下的少女　1974

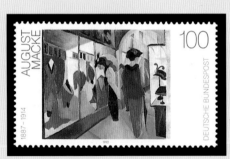

德國　時裝店　1992

夏卡爾 Marc Chagall
1887-1985

生於俄國，一九一二年到巴黎，接觸到立體派運動，埋首於獨特的意象而製作幻想畫，好作現實與超現實融合的世界。他愛以童年的故鄉風物為泉源，常在畫面上抒發對妻子的愛意，洋溢著人間愛情的美好。

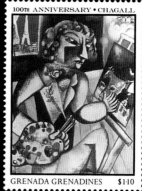

格瑞納達‧格林納丁斯
七個手指的自畫像　1987

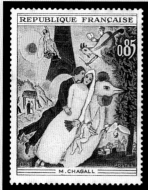

法國　艾菲爾塔的新婚夫婦　1963

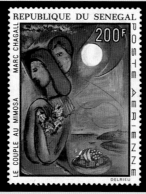

塞內加爾　拿含羞草的伴侶　1973

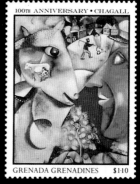

格瑞納達‧格林納丁斯　我與鄉村
1987

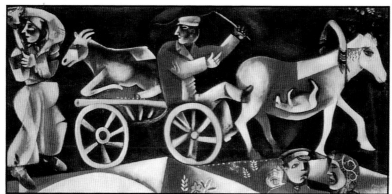

甘比亞　家畜商人　1987

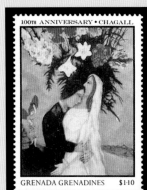

格瑞納達・格林納丁斯　結婚
1987

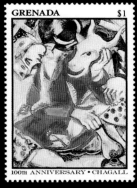

格瑞納達　給訂婚者　1987

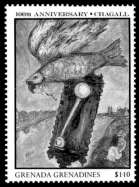

格瑞納達　時間是沒有岸的河川
1987

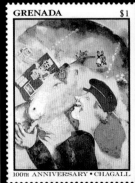

格瑞納達　農民的生活　1987

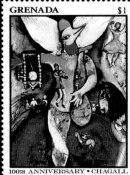

格瑞納達　變戲法者　1987

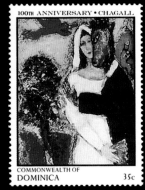

多明尼加　仲夏夜之夢　1987

聯合國　聯合國
裡的夏卡爾紀念
窗畫　1967

格瑞納達・格
林納丁斯
生日　1987
（右頁上圖）

不丹
羅密歐與茱麗
葉　1987
（右頁下圖）

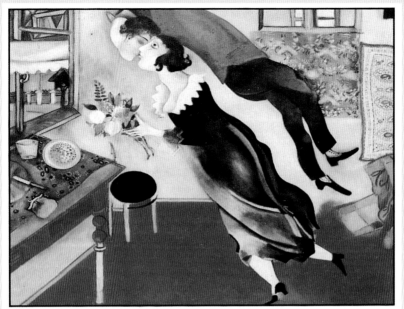

GRENADA GRENADINES $5
100TH ANNIVERSARY • CHAGALL

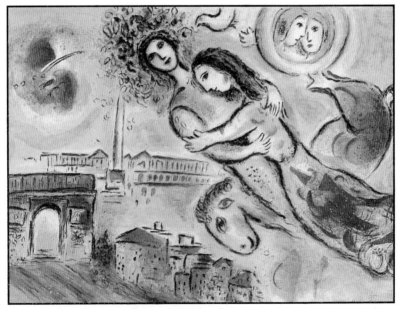

BHUTAN ROMEO & JULIET �འབྲུག 25NU
100TH ANNIVERSARY • CHAGALL

基里訶 Giorgio de Chirico
1888-1978

是僑居在義大利的希臘人，義大利形而上繪畫的領導者與代表畫家。因主觀的意象產生神祕的幻想，與卡拉（Carra）合力形成反自然主義形而上派的新觀念，批評家把他的「形而上繪畫」稱為「義大利的超現實主義」。

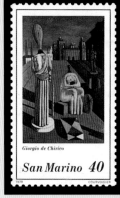

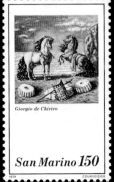

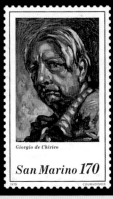

聖馬利諾　憂鬱的繆斯
1979

聖馬利諾　古代的馬　1979

聖馬利諾　自畫像　1979

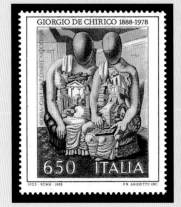

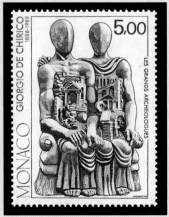

義大利　考古學家　1988

摩納哥　考古學家－銅雕　1988

恩斯特 Max Ernst
1891-1976

德裔法國畫家、雕塑家、拼貼畫家及超現實技巧發明家。作品以鳥、太陽、森林、植物為題材,充滿怪異與幻想,他遍歷戰爭與逃亡的痛苦,童年的快樂益發增加他的幻想,使他的畫向著無限謎樣的祕密擴展,表現了一個夢與幻想的世界。

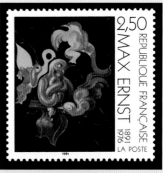

法國 我們以後的母性 1991

古巴 天竺葵來自何方? 1967

捷克 每日的家庭生活 1991

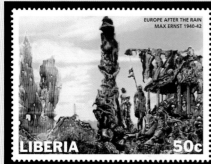

賴比瑞亞 左:雨後的歐洲;右:恩斯特 2000

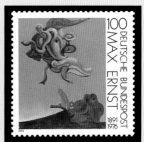

德國 鳥的紀念碑 1991

米羅 John Miró 1893-1983

生於西班牙，很早就到巴黎，與畫家、詩人們居住生活在一起，領悟了繪畫中表現詩的境界，他有很多繪畫標題都是從抒情詩中找出來的。他的畫是創造出來的幻想，看來極為神祕，畫面記滿隱喻、幽默與輕快，如兒童般的天真。

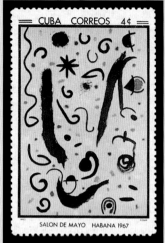

古巴　詩　1967

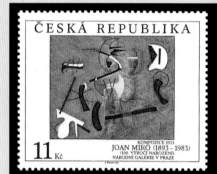

捷克　結構　1993

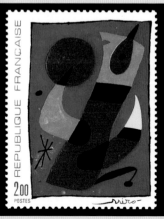

羅馬尼亞　抽象　1970

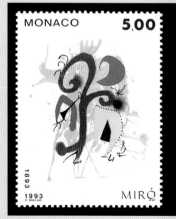

摩納哥　無題　1993

法國　無題　1974

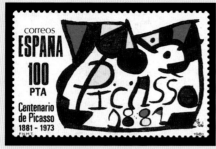

西班牙　紀念畢卡索百年生誕　1981

西班牙　Fusees　1993

列支敦士坦　作夢的蜜蜂　2000

寮國　抽象　1984

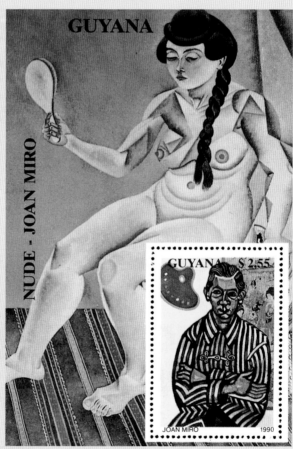

蓋亞那　上：裸婦；右下：穿條紋襯衫的男人　1990

德爾沃 Paul Delvaux
1897-1994

比利時畫家，與馬格里特代表現代比利時超現實派的
畫家。受基里訶的影響後，參加超現實主義運動，他
以古典派的技法，按超現實主義的作法創造出充滿著
幻想、奇異、神祕和永恒的繪畫世界，他的大部分作
品是以在夜景裡配置裸女而構成。

比利時　裸女　1997

比利時　不安的都市　1970

比利時　晚上的報信者
1997

法國　厄佩索的約會　1992

盧安達　比哥馬利恩（希臘神話）　1982

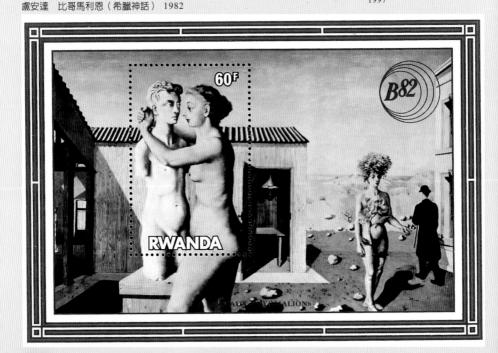

馬格里特 René Magritte 1898-1967

生於比利時，少年時看基里訶的作品，受其影響，二十九歲往巴黎與超現實主義的畫家們交往，成為該派的一員。他的作品帶有神祕的幻想感，於一九二七年首展，但遲至四十餘年後，其重要性及份量才得到舉世的公認。

比利時　香檳酒杯上的雲　1998

比利時　浮動岩塊上的城 1998

比利時　裸婦　1998

比利時　記憶　1970

比利時　歸返　1998

比利時　光的帝國　1984

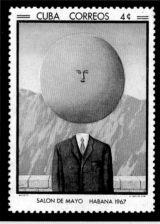

古巴　生命的藝術　1967

達利
Salvador Dalí
1904-1989

生於西班牙，一九二八年到了巴黎，跟超現實主義的
畫家及詩人們聚在一起。他把現實世界的對象混合而
任意的解釋和變形，把一個偏執狂的感受性應用在畫
上，他所描寫的是知性的禁慾主義，傾向宗教的、哲
學的、神祕的色彩。

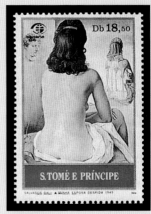

聖湯姆斯及太子島　卡拉的實體與
虛像　1984

幾內亞　欲望之謎　1998

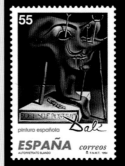

西班牙　自畫像　1994

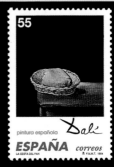

西班牙　麵包籃　1994

幾內亞　柔軟的建築結構和煮熟的蠶豆－西班牙內
戰的預告　1998

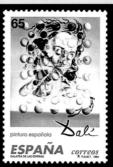

西班牙　旋轉的肖像　1994

西班牙　美國的詩　1994

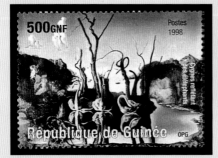

幾內亞　倒影變大象的天鵝　1998

蓋亞那　最後的晚餐　1969

馬拉加西　達利　1991

蓋亞那　十字架上的基督
1968

賴比瑞亞　左：記憶的延續；右：達利　2000

蓋亞那　哥倫布發現新大陸
1986

聖湯姆斯及太子島　格亞達洛
普的聖母　1983

法國　戴草帽的少女　1979

瓦沙雷 Victor Vasarély 1908-

生於匈牙利,「歐普」藝術,意指光學的藝術,他是
創作歐普藝術的先驅者。他的作品致力於對視覺的探
求,以錯綜複雜的線條及方塊構成,從事歐普藝術的
畫家們,都受到他的影響。

南斯拉夫 I01 1986

匈牙利 西洋棋 1979

法國 結合的象徵 1980

古巴 EG12 1967

法國 三度空間的圖案 1977

畢費 Bernard Buffet
1928-1999

第二次大戰以後，在超現實主義及抽象繪畫風靡整個
畫壇之際，卻爆出了一個反對抽象繪畫的「新具象主
義」。他們繼承立體派和野獸派的傳統，且更進一步
利用具象繪畫來表現潛在於內心的「人間性」，這個
畫派發生於一九四一年，一九五○年到一九五五年是
最光輝的時刻，畢費是這派的代表人物。

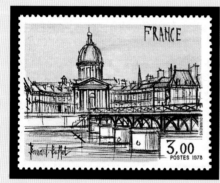

法國　巴黎藝術學院　1978

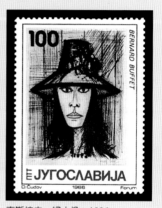

南斯拉夫　婦人像　1986

法屬南極地區領地　南極阿得利地沿岸的基地　1992

國家圖書出版品預行編目資料

集郵欣賞名畫 = Art Masterpieces in the Stamps
Collection ／林良明著. -- 初版.
-- 臺北市：藝術家, 2002〔民 91〕
面；公分.

ISBN　986-7957-10-5（平裝）

1. 繪畫 - 西洋 - 鑑賞

947.5　　　　　　　　　　90021642

集郵欣賞名畫

Art Masterpieces
in the Stamps Collection

林良明／著

發行人／何政廣
主編／王庭玫
編輯／江淑玲・黃舒屏
美術編輯／黃文娟

出版者／藝術家出版社
台北市重慶南路一段 147 號 6 樓
TEL：（02）23719692~3
FAX：（02）23317096
郵政劃撥：0104479-8 號藝術家雜誌社帳戶

總經銷／藝術圖書公司
台北市羅斯福路三段 283 巷 18 號
TEL：（02）23620578 、23629769
FAX：（02）23623594
郵政劃撥：0017620~0 號帳戶

分社／台南市西門路一段 223 巷 10 弄 26 號
TEL：（06）2617268
FAX：（06）2637698
台中縣潭子鄉大豐路三段 186 巷 6 弄 35 號
TEL：（04）25340234
FAX：（04）25331186

製版印刷／欣佑彩色製版印刷有限公司
初版／2002 年 1 月
再版／2002 年 9 月
定價／台幣 380 元

ISBN　986-7957-10-5（平裝）

法律顧問　蕭雄淋